U0082666

設計師專用

藍寶科技 ATI FirePro 專業繪圖卡

ATI FirePro V3750 ATI FirePro V3700

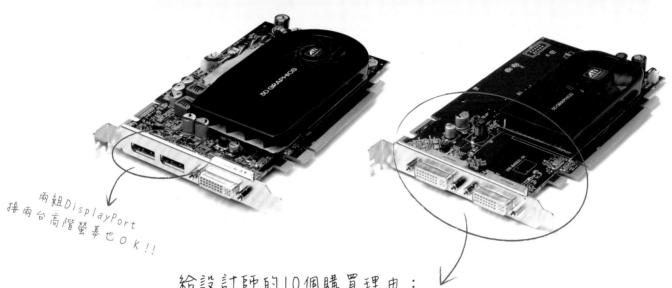

兩組DisplayPort
接兩台高階螢幕也OK!!

給設計師的10個購買理由：

① 專業入門級型號, 搭配256MB GDDR3的高速記憶體, 適合較不複雜的3D模型。

② 通過各式CAD/DCC軟體的認證, 效率最高、穩定最佳, 確保不當機、不LAG。

③ 可支援硬體渲染, RealView等即時渲染及觀看功能;以達到" 所視即所得" 的效能。

④ AutoDetect 技術, 會自動偵測設計師正在用的軟體, 並進行優化的調整。

⑤ Real-Time自然的打光及陰影。

⑥ 完整支援專業2D/3D繪圖軟體 OpenGL 3.0、Direct X 10.1指令。

⑦ 可支援 2560X1600 的高解晰度。

⑧ HDR(高動態反差範圍)可創造更佳的自然打光和著色, 繪製更真實的3D模型。

⑨ 完整支援30-Bit管線處理架構, 可顯示超過10億色彩。

⑩ 與台灣頂尖3D動畫設計公司SOFA Studio首映創意合作, 呈現最細緻的國際級動畫作品。

藍寶科技工作站網站：workstation.sapphiretech.com

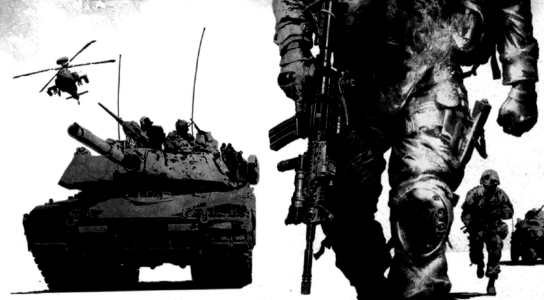

親身體驗火力全開的終極戰爭

BATTLEFIELD
BAD COMPANY™ 2

戰地風雲 惡名昭彰2
2010年 3月2日 點燃戰火

www.Battlefield.com

Cover

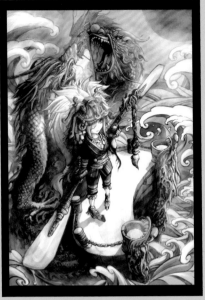

本期封面 vol 02 / 落翼殺

臺灣同人極限誌

在這裡，是提供繪師及社團發表創作之平台

讓熱愛繪圖的人們有機會嶄露鋒芒

讓世界看到你對CG的熱誠

在這裡，可以增進社團之間資訊及繪圖心得交流

協助實力派繪師之畫作出版

推廣原創繪圖與藝術

在這裡，可以看見台灣CG的奇蹟與未來

這裡，就是Cmaz

Staff

創辦發行人　陳逸民
執行企劃　　鄭元皓
文案主編　　陳書宇
美術編輯　　黃文信
排版設計　　龔聖程

發行公司　　威智創意行銷有限公司

電　　話　(02)7718-5178
傳　　真　(02)7718-5179
郵政信箱　106台北郵局第57-115號信箱
劃撥帳號　50147488

建議售價　新台幣250元

Contents

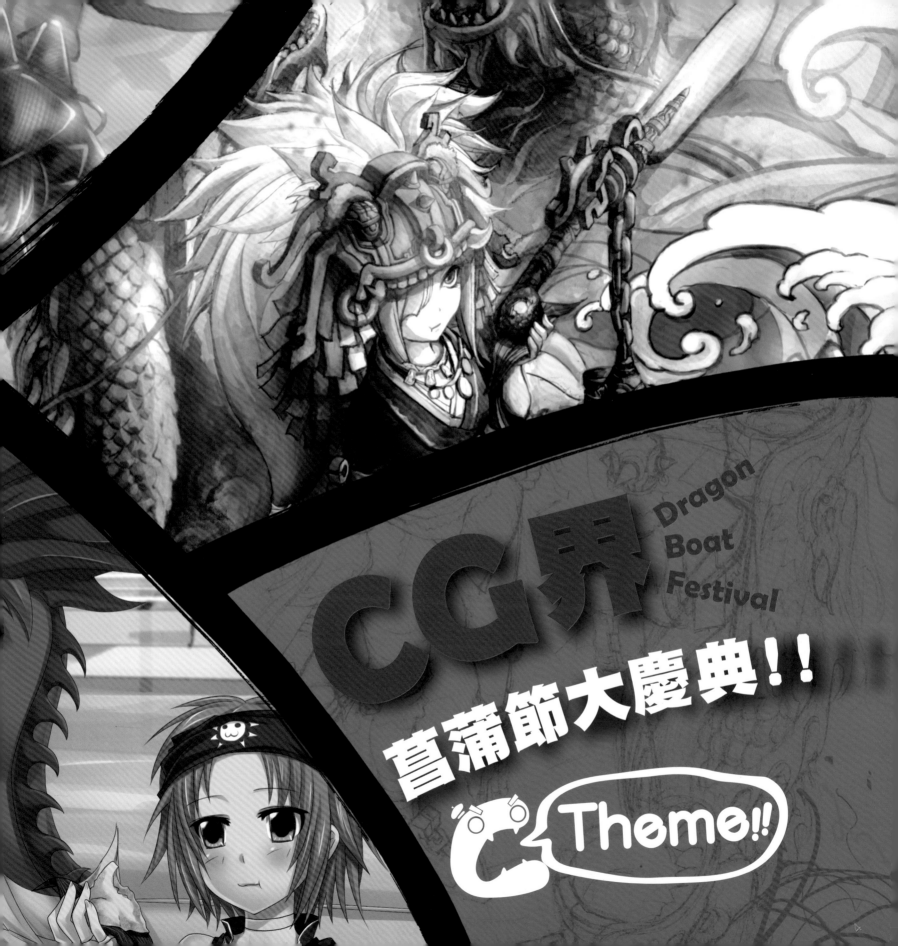

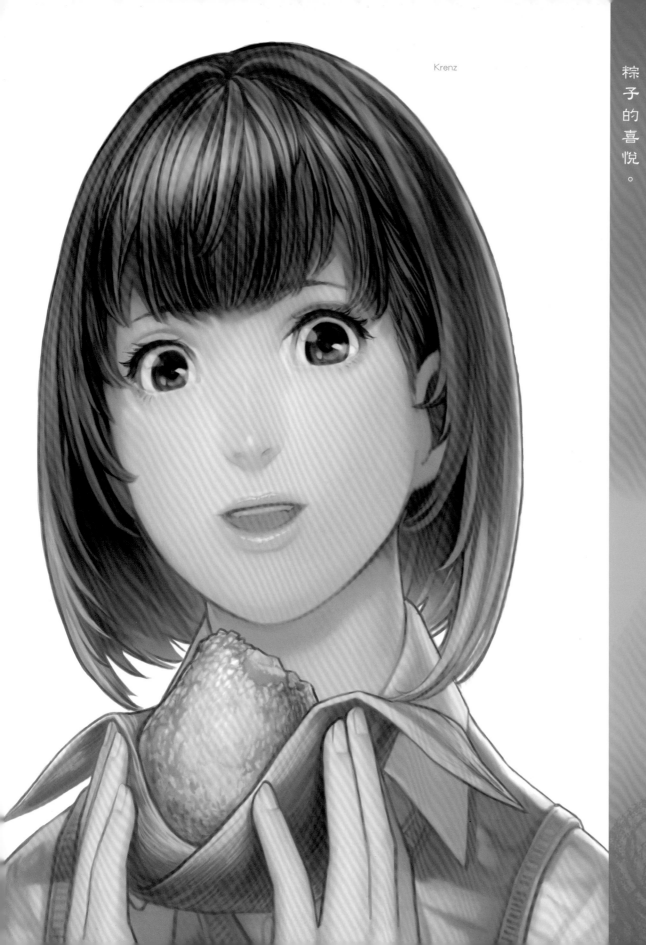

Krenz

前言

Cmaz不僅僅是一部集合台灣本土職業繪師與學校社團的同樂園，為了更聚焦臺灣文化的發揚，第二期的刊頭即是要來跟大家一起分享端午佳節的種種故事，Cmaz並邀請了知名的繪師們將台灣傳統節日以ACG的風格來展現，給讀者除了得到插畫欣賞的喜悅，也成為了傳播本土信念的一份子。端陽競渡、每近端午就要吃的肉粽，是台灣人共同的美好記憶，Krenz也用了細緻的畫面，來跟讀者們一起分享吃粽子的喜悅。

端午節

所謂的端午節，是為了紀念楚國詩人屈原。他於西元前278年五月初五因秦國大將白起揮兵攻破郢都，愛國的他被奸臣所害無法在楚王身邊輔佐，當下悲憤不已而投江自盡。在此之前屈原被放逐，一邊流浪一邊掛念著楚國的未來，並且將其所有思國與忠憤憂鬱的情緒寄託於一首又一首的詩歌創作。透過文學寫作，他讓他自己的心臟與血永遠刻印在文字之上，讓世世代代的人瞭解了他愛國情操的真誠與偉大。

而粽子的由來則有兩種說法，一是在屈原讓自己埋葬於汨羅江後不久，楚國便跟著一去不回，但同樣愛國的村民們的心並非如此，知曉詩人獻身於江河的懷抱的人們，為了讓在江中守護楚國的居原不會挨餓，便划船（後來演變為伐龍舟的習俗）把煮熟的米飯投入汨羅江中，藉此表達最大的景仰與懷念。另有一說是村民們怕江中大魚吃了屈原的遺體，所以才將米飯投入江中。如此以來就可以讓人民的感念與美意傳達到詩人的身邊了。

龍舟娘

農曆五月五日這天，人們會組成船隊，划動雕刻成龍型（龍型外貌有驅邪一說）的木舟，彼此競賽以紀念投江自殺的愛國詩人屈原。落翼殺以擅長的國畫筆觸與質感，將傳統刻板的龍舟化身成為可愛俏皮的龍舟娘，更讓這個流傳千年的節日增添了一份光彩。

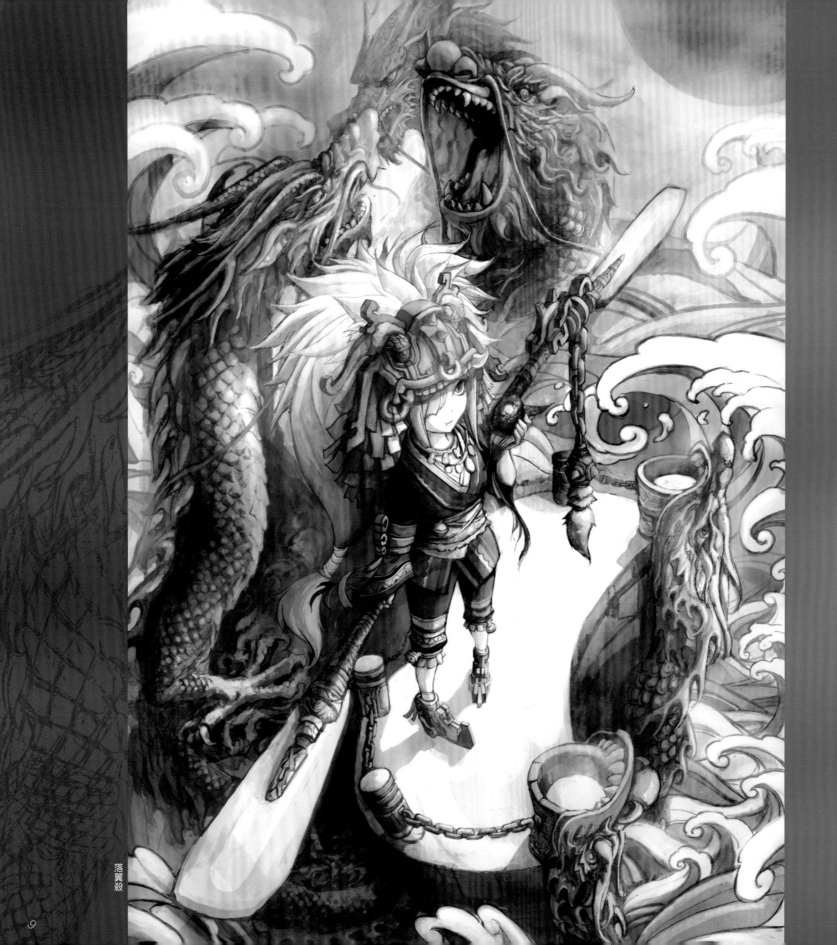

落翼殺

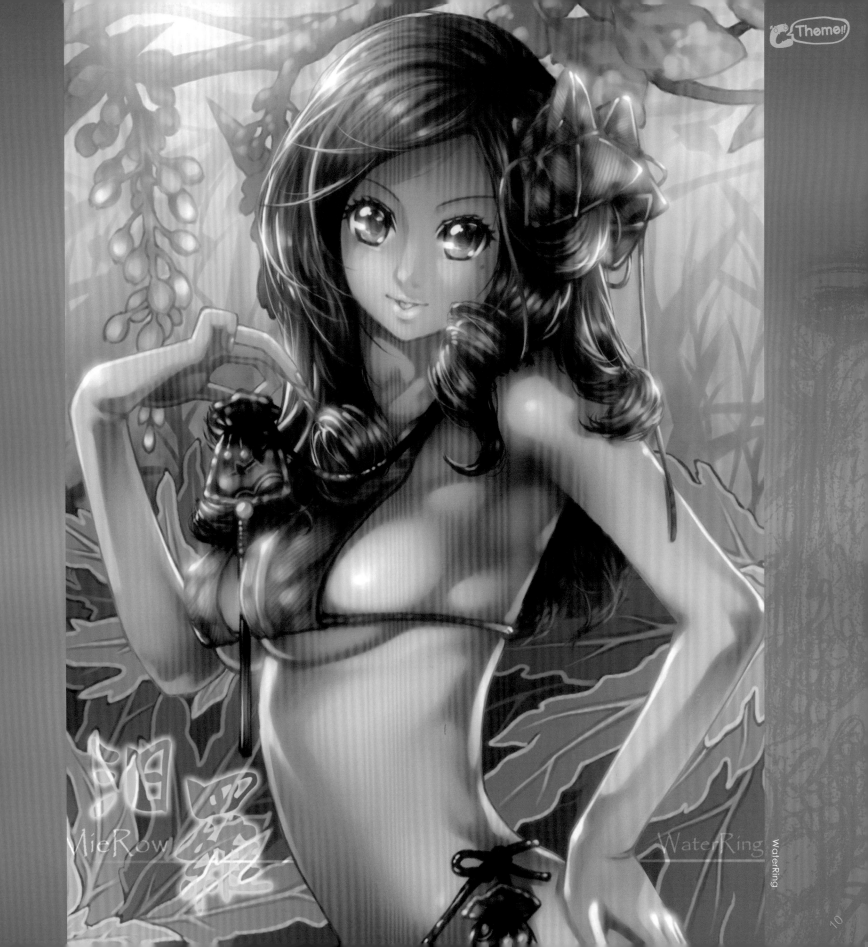

菖蒲娘

而端午節於農曆五月五日，剛好是夏季開始時，在古代的中國天氣一熱就容易產生疾病跟瘟疫，因此在這一天家家戶戶都會在門前掛上象徵驅除疾病的菖蒲以及艾草。更因古代中國人認為疾病是由鬼怪、邪氣等因素導致，所以甚至會在門上貼驅鬼大將鍾馗的畫像，孩童掛香包，成人喝雄黃酒以利驅邪。WaterRing則用細膩的上色以及柔美的線條將艾草與菖蒲結合了包著月桃葉的窈窕少女，貼在門上似乎會有反效果呢⋯

白蛇青蛇

而端午節不得不提的另一個相關故事就是白蛇傳了，相傳宋朝年間，白素貞（白蛇）與小青（青蛇）在橋邊相遇許仙，兩人不久後成親，遷往鎮江經營藥店，法海和尚以白娘子和小青為妖，數次破壞許仙與白娘子的關係。許仙聽信法海之言，於端午節之際用雄黃酒灌醉白娘子，使之顯示出原形。Darkmaya用輕快的筆觸描繪了少女們享受端午氣息的景象，不免讓人聯想到白素貞與小青呢。

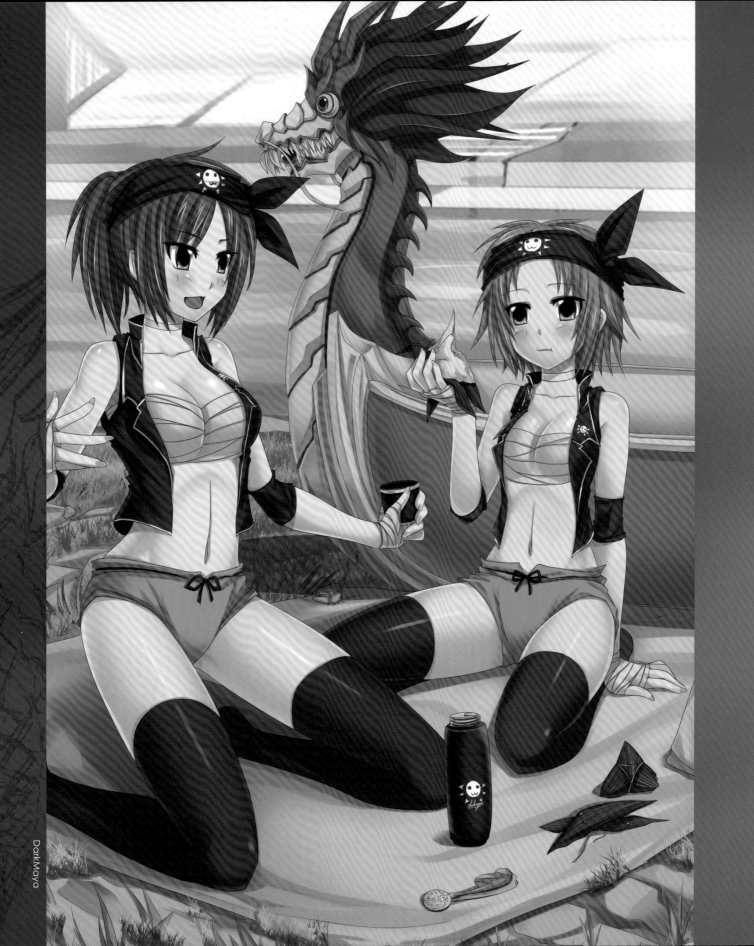

DarkMaya

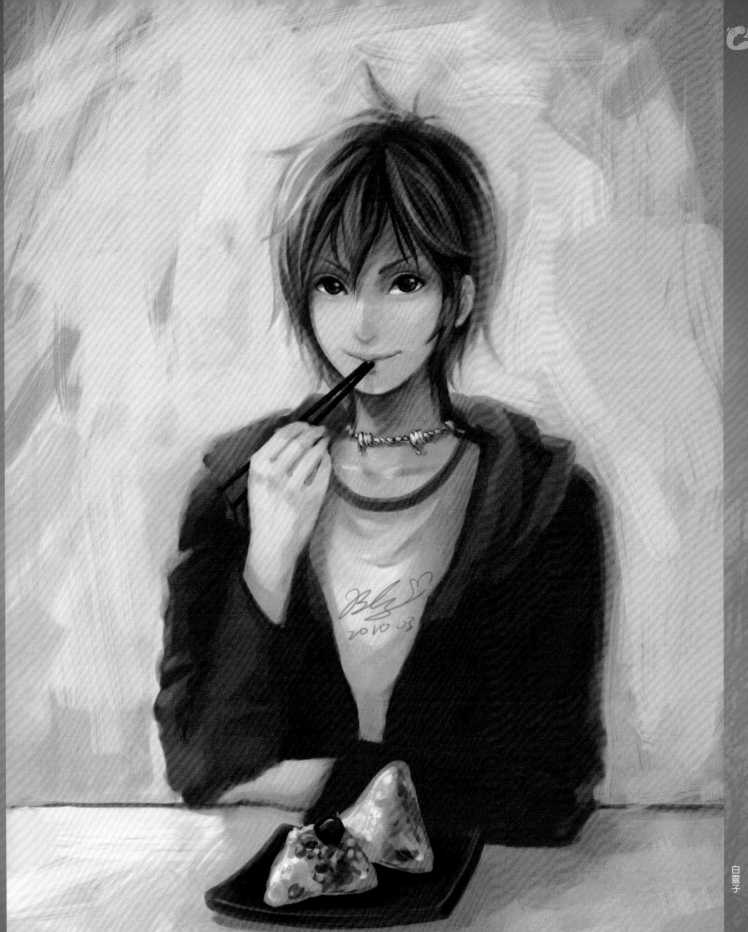

粽子

母親包的粽子，飄逸出來的香味無意識地帶領筆者回到小時候的端午節，每年的這一天都充滿快樂的時光。

好吃的粽子都在接近端午節時，紛紛出現在大街小巷以及自家的廚房中，彷彿提醒著我們，這個傳統節日會一直伴隨著你我。是的，端午節又要到囉！

 高時脈、高效能、最強原生四核心

AMD 的產品優勢

- 64 位元處理器技術
- 硬體病毒防護 （EVP）Enhanced Virus Protection
- 內建記憶體控制器 （IMC）Integrated Memory controller
- AMD 虛擬化技術 （AMD-V™）AMD Virtualization™ technology
- 多核心獨立節能設計 POWER NOW! 3.0, Cool 'n' Quiet 3.0

 RADEON HD 5000 系列顯示卡

ATI Eyefinity™ 多重螢幕顯示技術 給你全方位滿足

◎ **ATI Eyefinity™** 多螢幕顯示技術
◎ **ATI Stream™ Technology** 新世代串流運算加速技術
◎ **DirectX®11** 先進的3D繪圖技術–透過增加大量的圖形頂點，增添畫面細節與層次感

The future is fusion

技術領航 綠領生活高效能視覺享受

www.amd.com.tw

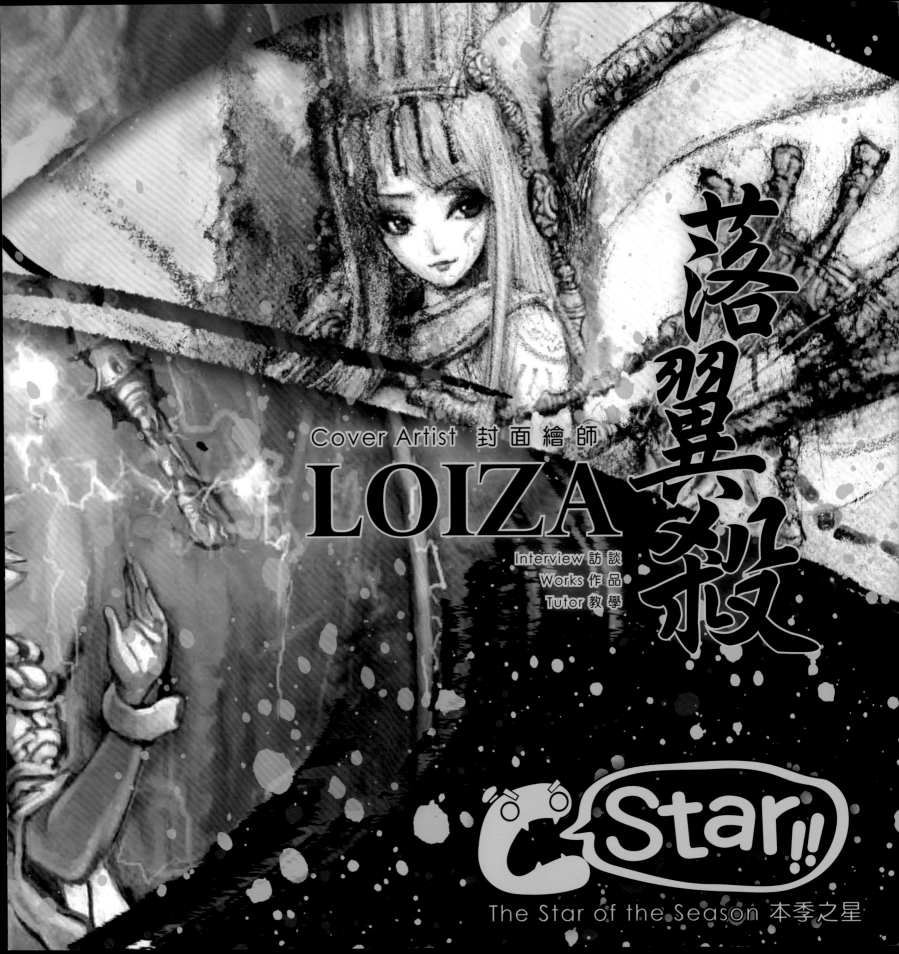

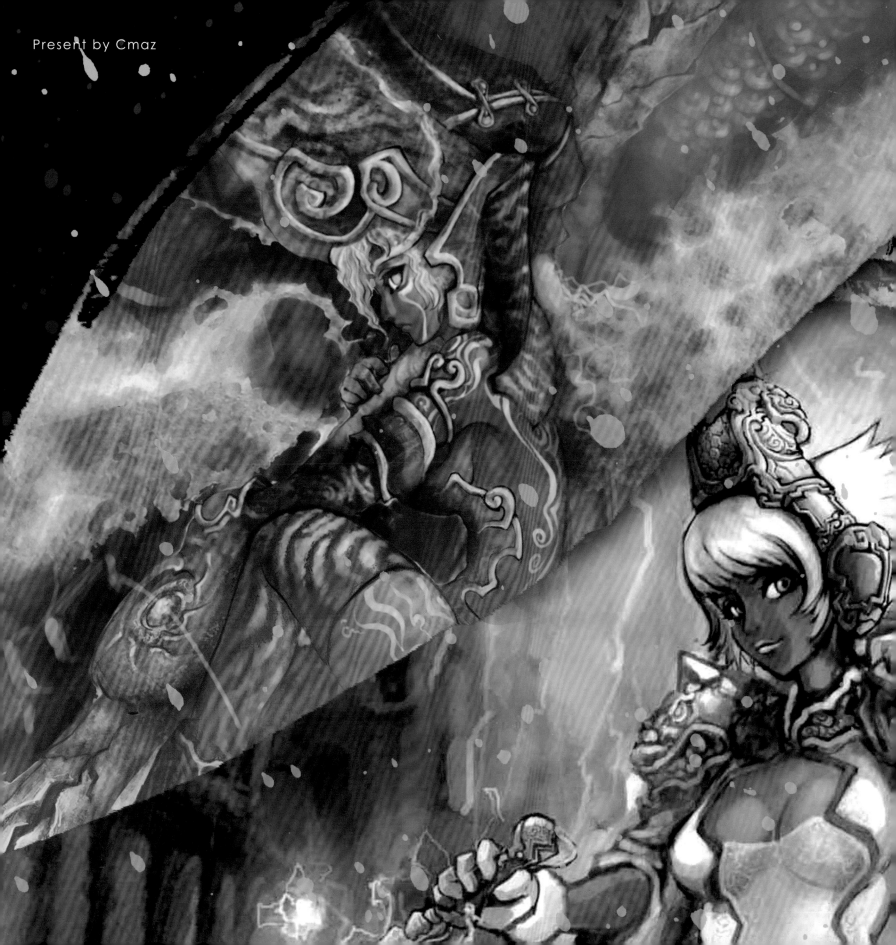

Present by Cmaz

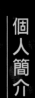

這是個殘酷卻也是幸福的年代，我們活在一個不努力就會被隨波逐流甚至被淘汰的環境，但卻也是個只要努力往上爬，就有機會出人頭地的一個年代，這是個適合創造奇蹟的歲月，只在於我們每個人如何認真的去面對自己的人生。

LOIZA

個人簡介

Profile

畢業於台灣藝術大學書畫藝術學系，本該繼續研究國畫，但對於電腦插畫學習有興趣也發現有研究的必需，因此轉而任職於遊戲公司，目前正在努力修行吸收經驗及人脈中。

雪夜行篇　人物設定御神皇依　媒材 水彩

出身藝術家庭

落翼殺家中客廳的書櫃上，放滿了關於國畫、書法，甚至音樂相關的書籍，且不難看見有許多插畫、書法懸掛在牆上，靜靜的看著這個家庭每個家人的成長，並負責感染藝術氛圍，給他家中的所有訪客。客廳的角落坐落著一台鋼琴，落翼殺說這是他姐的，現在正在國外念博士，主修大提琴，而父母都是畢業於美術學院的科系。儘管如此，落翼殺在追求夢想的征途上，卻跟家人走上不同的方向，那就是CG。

在漫畫的奇幻世界之中。「當時漫畫都偷偷買、偷偷藏，一直到最後多到爆出來了，就被爸媽發現了，雖然不免被挨罵，但還好沒被燒掉。」

家人的支持

落翼殺說：「其實我爸媽並不是強烈反對我畫插畫，只是怕影響我的學業。」加上他的姐姐就讀音樂班，相較於他的課本上滿滿的塗鴉，自然反應在課業成績上兩者的分數差異。即使落翼殺與他姐姐有如此學術上的落差，他依舊拿著筆，畫著一幅又一幅載滿他熱情的色彩與線條，宣告著他對繪畫的忠誠與著迷。「停止畫畫，生活就會很無聊。」如果世界從他手中搶走畫筆，筆者想他一定會挑戰世界，勢必拿回屬於自己的生活，主導著自己想要的人生。

愛漫畫如癡如醉

從小學開始就愛在課本上畫畫，小叮噹、瑪俐兄弟是當時最基本也是最流行的動漫角色。畫圖不僅在求學階段成為同學之間的共鳴，當到了新環境的落翼殺，也靠它交到更多的朋友。愛看漫畫的他，回想著最當初的契機，是因為姐姐買了不少漫畫，兩個人的童年就沉醉

客廳的牆上懸掛著一幅落翼殺的作品「文車妖妃」，也暗示著家人對他的支持

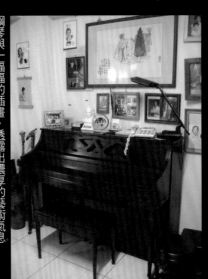

鋼琴與一幅幅的插畫，透露出濃厚的藝術氣息

所有與藝術相關的書籍，其中也有落翼殺最愛的漫畫

雪夜行篇　降靈戰旗　夜行　媒材　水彩+電繪(PHOTOSHOP)

戰巫女御神皇後之御
神家正統武器
降靈戰狼夜行

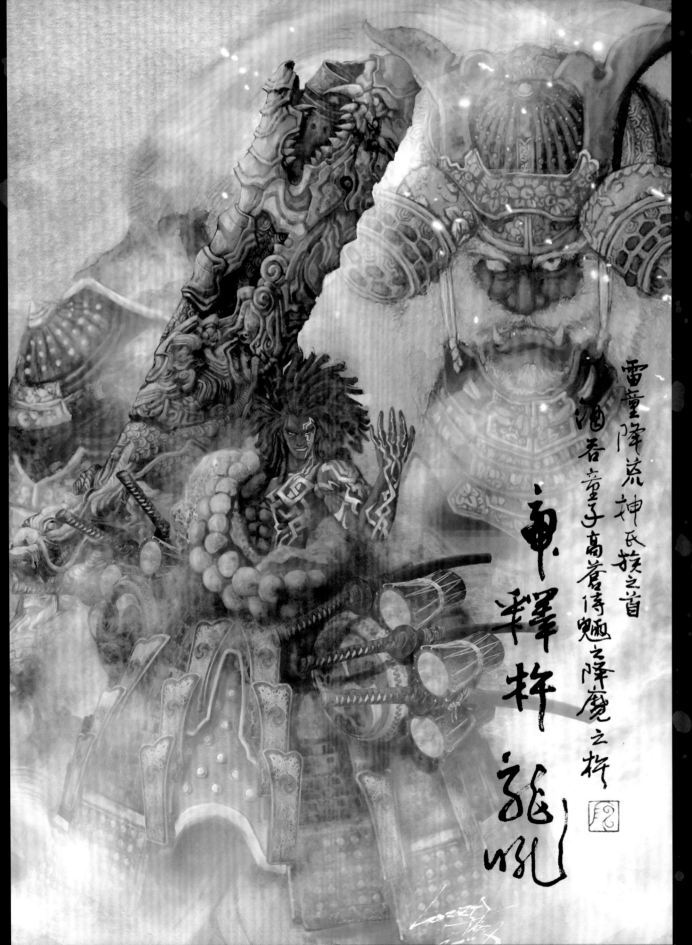

雷童降荒神氏族之首

酒吞童子高蒼侍魍之降魔之杵

帝釋杵龍吼

對於落翼殺而言，辦展覽需要有意義，要確定它可以帶給你一個方向，例如為了得到某個單位或某個大師的認同。否則辦展覽只是多了個名堂、噱頭而已。

美術班與書畫系

到了高中時期，落翼殺的母親鼓勵他考桃園陽明高中美術班，認為進去之後比較能心無旁騖的畫畫，而落翼殺也覺得能到畫圖限制較少的班級，對畫漫畫而言是比較好的，因此經過一番苦讀如願考進美術班。「當然，美術班的課程就是基礎訓練，還有傳統美術的學習。」從自我興趣的學習到正統課程的訓練，都慢慢的培養與影響著落翼殺的繪圖技術與心態。

「到了大學，因為單純的就是喜歡畫圖，所以放較少的心力在學業上，也因此在選填志願上沒有考慮很多，就是全部選擇跟美術有關的科系，最後進入了台灣藝術大學書畫系。」但落翼殺透露其實書畫系是在第七志願也是最後一個志願，因為他本身最討厭國畫，聽到此時，筆者感到非常驚訝。他的作品以國畫風格為名，怎麼會最討厭國畫呢？

落翼殺從小最喜愛的就是水彩，至於國畫他認為老是山、水、花、鳥，沒有變化。他述說學習國畫過程中就是會被要求背一些公式。「即使去寫生，老師還是會希望你畫出用公式畫出來的作品，那麼寫生意義就失去了。」但經過大學書畫系的求學階段，在他心中的國畫印象有些許的變化。「在高中以前，較常看到的作品是陵南畫派，它是比較艷麗的風格，常被用於賦有吉祥意義的作品之中，但我注重一幅畫裡要有自己的想法與概念，因此較難接受國畫的原因也是在在大三以前，因為排斥國畫而導致沒有全心投入在學業上，加上一開始的課程跟高中的美術班教得幾乎一樣，同樣的基礎訓練讓落翼殺對國畫產生多一層的厭惡。之後經由他父親的介紹，得到洛可影音工作室學習FLASH動畫製作的機會，因性質還是跟動漫有關，落翼殺也抱著嘗試與學習的心情成為約聘學徒進入工作室。在兩年的過程中，奠定了電腦繪圖的基礎，體驗在業界的美術應用，最後為了順利畢業及準備畢業製作而辭職。

落翼殺的畢業製作，主要理念是將他所喜愛的妖怪與神話元素結合在一起，剛好國畫的氛圍較為古代，適合融為一體。

國畫Ｘ漫畫

面臨到畢業製作時，因為身在書畫系，作品一定要跟國畫有關。對於落翼殺來說是很困擾的事情，但就在這個很煩悶的時候，有位老師對他說：「不必每次聽到國畫就逃跑，我看你用水彩畫漫畫，畫得很不錯，那你何不使用毛筆，運用國畫技巧去畫漫畫呢？」因此國畫與漫畫融合之水墨ＣＧ，由此誕生。

一開始一定會碰到挫折，難免受用教授們的異眼看待，「例如說畫荷花，我就硬要在旁邊多畫一個人物，這樣跟我自己喜好的東西結合再一起，我會比較有意願畫下去，也會比較有心去經營它。」即使是漫畫，但其中還是有荷花，還是有使用到教授所教導的技術，也因此最後老師們並沒有強烈反對他的做法。

也因為這樣的機運，落翼殺發覺國畫是可以運用的元素，之後便開始思索如何將國畫與他喜愛的漫畫完美的結合。在此動機下，開始會主動詢問教授關於國畫相關的技巧與知識，真正的開始認真面對國畫，而這樣的態度也讓教授們體會到他的用心與改變，甚至也會提供新的想法給他，好呈現他所想表現的國畫插畫。

當你越討厭某個東西，你就越容易跟它排再一起，但是命運安排這麼做一定有原因，落翼殺相信事情出必有因，雖然他早期討厭國畫，但命運安排他進入書畫系，造就現在的他運用國畫成為他獨特風格元素之一。

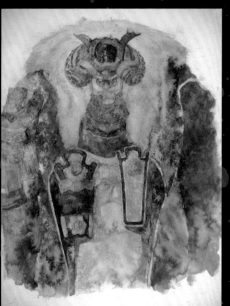

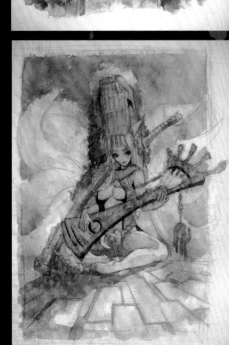

畢業後，遇到的瓶頸就是必須考慮繼續深造還是投入職場，「教授們都鼓勵我考研究所，覺得我畫風特別，可以繼續專研，有個高學歷將來找工作也容易。」但落翼殺還是很猶疑，因為在國畫的部分在大學幾年內已經深入了解，但是對於ＣＧ界卻渾然不知，「但是我的靈魂是想要去ＣＧ界的，我真正最愛的是插畫，或許我應該換個環境。但以我當時經驗，都只是畫自己開心的，如果要投入職場，我要怎麼運用？我能適應嗎？」

他認為高學歷的頭銜無法給他直接的幫助，即使未來找得到工作，做出來的作品也算是公司的，不屬於個人的，除非是開個人工作室，但是必須捫心自問，實力和經驗是否達到水準。這是每個人、每個職業都該思考的問題。「學歷和名氣或許重要，但首要培養的還是實力。實力夠，才有資格跟別人談價值。投入戰場，別人要什麼，你就得畫出什麼，這個時候實力就能見真章了。」

說，認清自己也是很重要的，進入遊戲公司的美術後，深深體會到自己實力的不足。壓力大，逼迫著他累積實力的腳步。

如果有後輩新生代崇拜他，並且也使用國畫融合電繪的風格創作，落翼殺覺得會非常榮幸。「因為這就表示在他們的心中，我的確做了某些事情讓他們感到認同，甚至想要跟進效法，但我還是會希望他們將來能夠走出自我更強烈的風格，我希望他們不要當我的影子，而是把我當作跳板一樣，跨到更高更遠的領域，甚至能帶給更多人影響，那我的存在就有真正的價值了。」

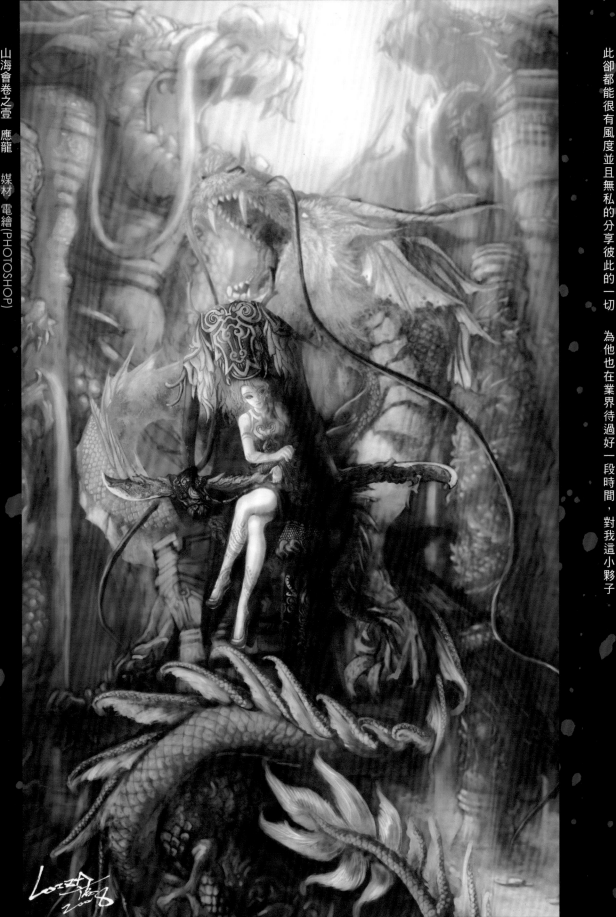

山海會卷之壹　應龍　媒材　電繪（PHOTOSHOP）

互相扶持的畫友

談到結交朋友的快樂，他進一步介紹兩位畫友給我們認識。SEVEN777，是落翼殺在小哈上認識的香港畫友，「我們彼此都對創作有著極大的熱情，所以不論在技術，造型思維，風格上我們總是不斷的討論並且用繪圖來分享彼此的見解，儘管有時候意見會相左，但我們彼此卻都能很有風度並且無私的分享彼此的一切

知識。在這嚴苛的創作環境上互相扶持，雖然我們身處在台灣跟香港這麼遙遠的距離，但他的存在卻比我身邊的朋友來得更沒有距離感。他對作品的專業態度也讓我無時無刻都在反省，所以在創作心態上他給了我很大的刺激跟啟發。」接著他分享了另一位畫友岩龍，「因為他也在業界待過好一段時間，對我這小夥子

而言，他已經是另一個層次的存在，所以他一路走過來的人生跟經驗對我現在事業、創作與交際上都有相當大的幫助。他運用他廣泛的思維跟格局讓我在必要的時期做出了許多正確的選擇。」

こ

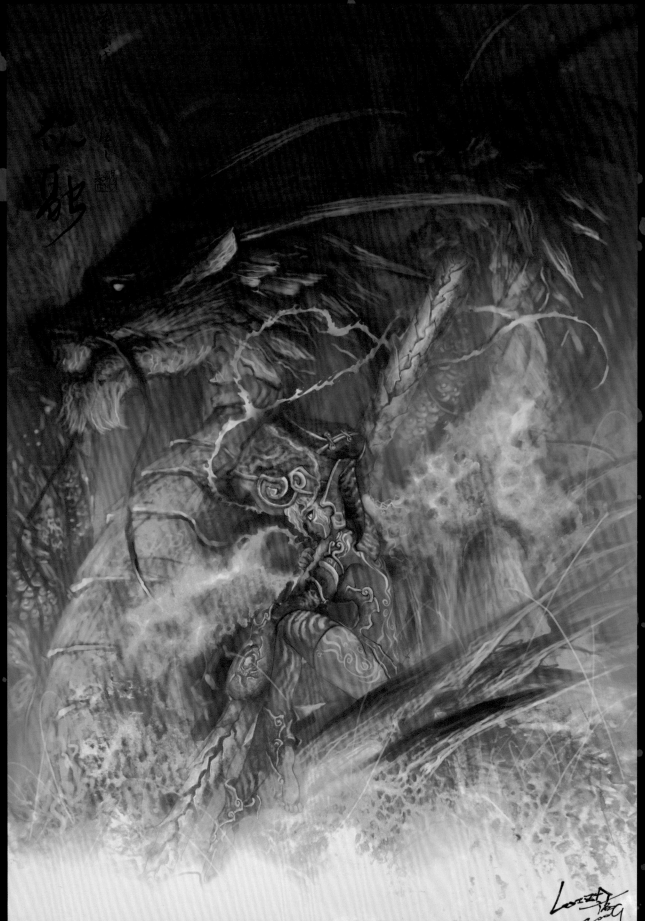

山海會卷之壹　祝融　媒材　電繪(PHOTOSHOP)

落翼殺的手繪稿與電腦後製完稿。

道路的選擇，並持之以恆

落翼殺喜愛畫漫畫的其中原因之一，就是可以靠著自己的想像力設計新的角色與服裝設定，雖然做了兩年的動畫製作，但相對於動畫產業，他還是醉心於繪製ＣＧ。他表示在大二時期，工作室的人推薦他可以將插畫作品分享在網路討論區上，這時就接觸到更多同好，也認識了蚩尤。「蚩尤曾經跟我在洛可可一同共事，也是因為他我才接觸到小哈工作坊的繪圖交流網站，在那裡我學到了很多技術跟知識，相較之下他比我更像個藝術家，也因為他單純的心思讓他在繪圖創作上總是可以很專心研究他想要研究的技術。」

一路走下也受到他不少的刺激，警惕自己必須更積極去面對自己的創作人生。

認識同好這點對落翼殺來說是很有意義的，因為他貼圖即是為了結交更多的朋友，單純的從分享圖畫、交換建議得到快樂。「決定會走上ＣＧ這條路也是受到夜貓的團員以及一些網路上共同創作得朋友們的影響，也體認到若要投入商業的市場，我必須提升工作上的效率跟配合度，所以趁我還年輕的時候不想因此只受限在手繪上的創作，學無止盡。」

無論想要成就什麼事，都一定要規劃方向，然後以職業為目的，才能持之以恆。「雖然很多人說興趣當成工作去做，就會覺得不再有趣，但我認為對於畫圖的狂熱，終能克服在職場上的一切壓力。」

大學階段的落翼殺，在實力與名氣都不成熟的時候，了解想要得到別人的出手相助，必須先建立出屬於自己的價值才行。加上當時的畢業製作，讓他開始思考自己的風格與定位。

「如果風格模糊，就算基礎良好，繪圖技巧和設計能力都很強，人家也不會記得你。」最後落翼殺指出，如果已經定位清楚，並且有一定量的支持者之後，其實自然而然就會告訴自己要定期創作，以報答喜愛自己作品的人，以感恩的心去繪製每一張作品。這點是驅使著他持續創作的出發點之一。

落翼殺的手繪稿與電腦後製完稿。

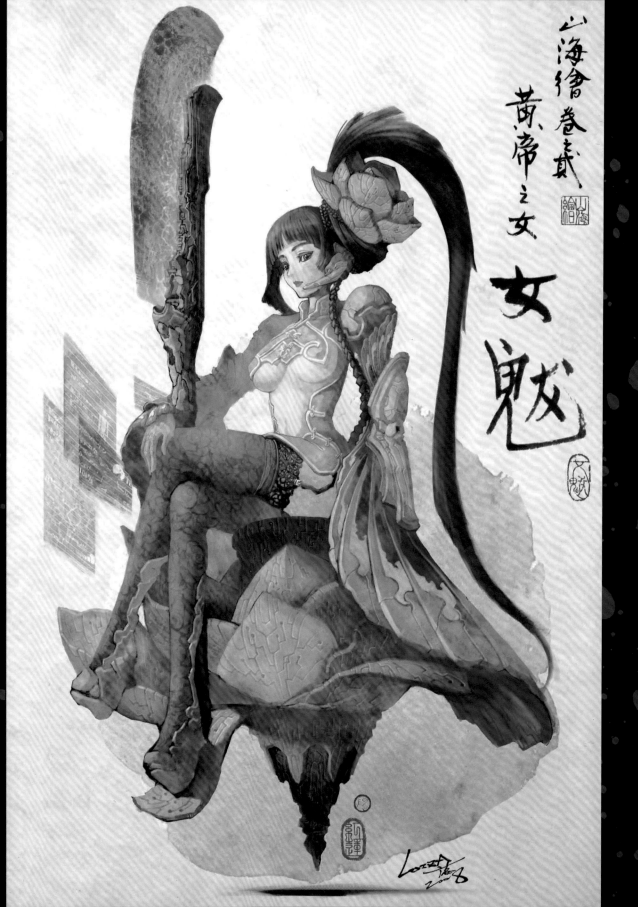

山海繪卷之貳

黃帝之女

女魃

山海會卷之貳 女魃 媒材 電繪(PHOTOSHOP)

女魃

職業繪師的世界

做為職業繪師具備的條件，落翼殺給筆者的答案出乎意外，並非技術、經驗，或者是想像力，「所有的技能都可以累積的，最重要的是最源頭的東西—正確的心態。」他說著，無論接到的案子酬勞多少，是不是自己所喜愛的題材，都應該拿出最認真的態度去面對，而不是碰到非心所願，就敷衍了事。

「不要拿自己的信用開玩笑，這樣等於砸了自己的招牌，接案做出來的作品一定要符合客戶心中要求，符合給你的酬勞，這樣才能長期合作下去。」使命感、責任感、謙虛積極的心態，這三個心態會決定人的格局跟高度，技術表現只是基礎的門檻。

落翼殺提到曾經有人對說過：當你的風格被風格跟商業化之間要作出一個平衡，而不是只偏重任何一邊。「我們可以創作擁有自己風格特色的作品，但若真要受到大家的認同卻又是另一回事，對我而言我熱愛創作，但我也希望我的作品除了帶給我事業上的成就，也同時可以帶給我事業上的成就，所以我會願意讓自己以更大的格局與寬容去觀察接受時下的資訊及風格，然後當作一個依據或參考來考慮自己的方向是否該做些小調整。」所謂的風格，不是特立獨行就叫作風格，而是必須經過長時間創磨出一把所謂的名刀。創作是條很長遠的路，沒有必要把自己設限在一個小小的圈子裡，無論何時的改變請不要把他當作是屈就，而是一種新的挑戰。

問，只要自己肯虛心的態度跟積極分享他們的經驗，多數的創作朋友都會很慷慨分享他們的經驗，也可以讓自己少走好幾步冤枉路。但如果是思想、創意層面，其實最好就是停下來，去找資料、逛逛街，讓舊有思想掏空，在填滿新的思維進去。做什麼事情都一樣，身體狀況與情緒是互相影響的雙胞胎，一定要精神飽滿在工作，才可事半功倍。

頭腦混亂，就去玩耍

對於落翼殺，如果碰到瓶頸，他建議就停止不要再畫。技術層面無法表現，可以上網看看教學，或者直接跟會此類技術的朋友請教與詢問，只要自己肯虛心的態度跟積極的心態，問，那就是完美。因此他建議在整個時代認同時，那就是完美。因此他建議在風格跟商業化之間要作出一個平衡，而不是只

落翼殺與友人合作出版的繪本「山海繪卷」，目前已經出版了三期。

內心的感動付諸於畫

對於創作的靈感，落翼殺認為必須源自於內心的感動。「我傾向於有感而發，對我來說創作就是把當下內心的感動畫下來，如果只有單純表現技術，作品本身卻沒有任何思想的時候，那這樣的一張創作是無法真正給人帶來打從內心的震撼跟共鳴，技術上的提升可以隨著持續不斷的作畫而逐步累積進步，但是要將自己的心思用創作表現來傳達給其他人反而比用技術表現更具有挑戰性。」

奇幻風格、國畫筆觸與色調，落翼殺將其完美的與自己的想法共鳴出一幅幅令人驚艷的畫作，成為他最大的特色。而題材更是反應這個特色的催化劑。「想題材、想新靈感，我會多聽音樂、多看文字或插畫的書籍，多外出逛街或者看看電影，利用不同的管道讓自己持續吸收新視野。運用不同的各種元素去轉變成自己想要創作的素材。靈感其實就在我們生活周遭的每一個小細節上，只看每個人怎麼去看待它的價值。」

假日如果一有空檔，作者常會四處尋找氣氛不錯的咖啡廳坐下來悠閒的作畫，有人問工作已經畫了一整天為何假日還想繼續？我會說：現在的我是在享受而非工作。（FatiMaid照片提供）

啟發落翼殺的恩師

談到自己景仰的人，落翼殺認為執行力高的人，就會值得尊重。「如同剛剛所說，態度積極、執行力高的人，會讓人打從心底的佩服，並且會讓自己感受到自己的不足。如果碰到那類型的人，就會讓我覺得自己像個小孩子，頓時自滿就消逝。審視自己，才能成長。」

影響他最深的人，就是在書畫系的李奇茂老師。他是少數支持落翼殺畫漫畫的老師。「他思維跟技術的時候，那又何必太拘泥於現在僅有的技術及所謂的風格呢？老師在畢業前告訴落翼殺，要他去外面多看看世界，了解這個世界的潮流跟波動。

然在跟我討論CG。」儘管到了90歲，仍然願

意放下身段去改變自己，去了解這個世界不讓自己與世界脫節。落翼殺說，能夠培養自我的創作行動讓落翼殺了解到，今天一位九十歲高齡的老先生都願意去鼓勵學生們挑戰新的創作格局與素養，並能夠給人啟發與學習，這樣才能稱之為大師。隨著時間的演進，新知識新技術總是會不斷的接踵而來，李老師用他自己的

現在已經90歲了，算是台藝大所有教授的老師。他也是後來支持我到遊戲公司學習電腦繪圖的人。我當時還嚇到了，如此年長的前輩竟

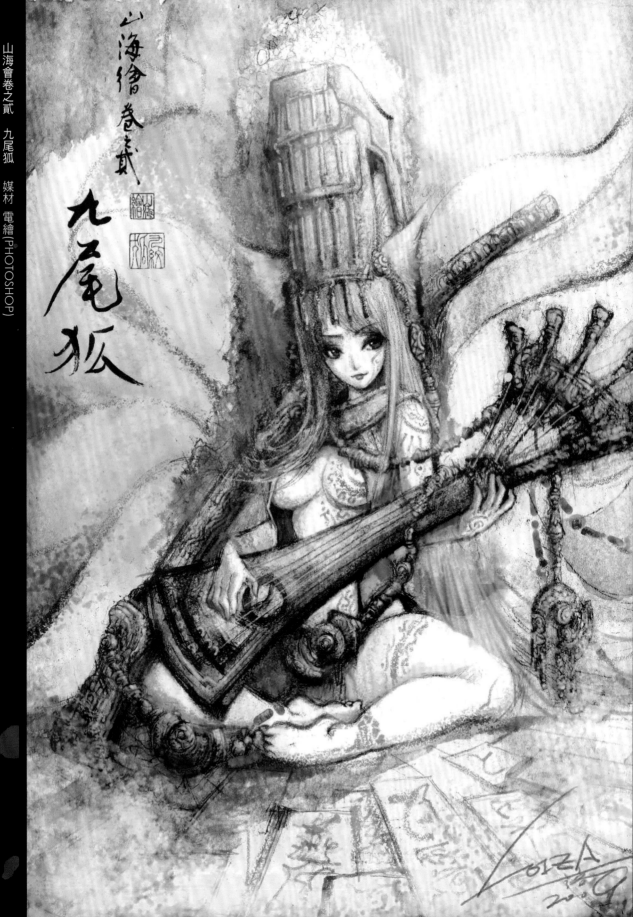

山海繪卷之貳　雷母　媒材　電繪(PHOTOSHOP)

山海繪卷之貳　雷神

成功與失敗

落翼殺認為所謂的成功，是由失敗累積而成的。如果一次跌倒就起不起，就真的失敗了，因為得到的經驗就浪費掉了。「失敗，會得到經驗，會記取教訓，它們是成功的養分，堅持是很重要的。沒有失敗，就沒有成功。」

落翼殺提到，長輩們的建議，是以他們成功的經驗來告誡後輩。「從高中美術班到大學書畫系，甚至到了遊戲公司之後，都有人勸我不要在畫漫畫，都認為我就讀藝術領域，卻好像放低自己去做工人的事情。可是每個人都有理由，但我並非隨波逐流，我是在不同的圈子，看到的事物就會不一樣。看到我真的想走的路並堅持下去。」

進入遊戲界後的經驗

在遊戲公司，設定角色時不要急著開始畫，落翼殺認為找資料是美術必備的功課，因為這已經不是自己個人的事情，而是整間公司與客戶的事情，必須要清楚知道對方要的是什麼。「畫得好不好不是重點，因為好或不好，都是自己的感覺。如果不斷的試了又改，改了又試，到最後會失去自己的方向。」

做工作，就不能先站在自己的立場，而是客戶的想法上。如果是新人，他建議可以先多看看公司之前與客戶合作的作品，去揣摩客戶的心理，或是多聽同事的經驗，再去執行。在業界講求「雙贏」，而講求合作，就要求效率。

人生不如意十之八九，所以心態最重要。落翼殺說著自己的道路並不平順，人們有所質疑，會對畫CG有所質疑，從最初的家人到美術班的同學都有。但自己要懂得調適，不能這樣就放棄。

寬大的格局 是台灣市場的武器

在創作思維跟商業風格上，常常會聽到很多人說台灣本身文化根基不深，不像中國、歐美及日本有著紮實的文化當出發點，所以也常常被大家說台灣的風格總是四不像，大多的人會認為這是台灣的劣勢。但落翼殺反而認為這是個優勢。「因為我們沒有對於文化上的堅持立場，所以我們在創意概念的思維上反而更有寬大的格局，可以接受更多外來的資訊跟風格。」客觀的去觀察，可以發現台灣人就是沒有那種沉重的民族負擔存在，因此本土創作者才能更毫無顧忌的去繪製自己心中更前衛的創作。對他而言，活在台灣是幸福的，因為台灣是個所有市場都會有人接受的地方，只要認真的面對自己的創作及專業態度，相信任何一種風格在台灣都可以找尋到屬於他自己的世界跟空間。

在同人會場上，常常聽到不同的讀者各自的表態跟意見，讓落翼殺非常開心，「在我眼中，就是因為他們有期待所以才會願意將他們心中的想法告訴我，或許沒辦法一時刻之間馬上修正，但我也可以慢慢去調整，取得一個最折衷、平衡的點，然後在商場上繼續縱橫。」

灰階上色法

因為有接案的關係，落翼殺常用的電繪技術是灰階上色法，即是在黑白稿的立體感與線稿達到完整後，再透過濾鏡的運用將黑白稿覆蓋上顏色。當講求工作時，就是要求效率：速度、完整度與配合度。真正的專業，就是要有一個心態，就是高配合度，而業界一定要有一個心態，就是高配合度，而業界一定要有一個心態，就是高配合90%會被要求修改。因此灰階上色法的優點就是在此，在上色以前能夠與客戶討論結構、景深與造型，「因為配色是很麻煩的過程，其中包含了要有質感、要寫實和漸層效果。如果顏色上完了又被要求改色，如果是用一般的上色法，就幾乎是大改了。」透過濾鏡的運用，修改顏色的部分就會變得容易許多。而步驟大致分為：線稿→黑白稿→濾鏡覆蓋上色→上材質感、手繪感→增加細膩度→完成，讓每個步驟各自為陣，查問題時也簡單許多，效率自然增加不少。

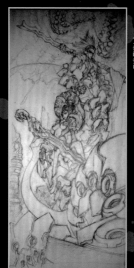

1. 首先是鉛筆打稿，這部分要構圖完整一些，包含主題、人物架構、整體構圖、物件與背景設計。

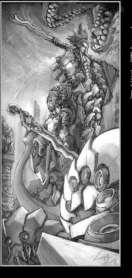

2. 接著上傳至電腦後開始作黑白打底的工作，把立體感、景深前後及透視感製作出來，即是讓這張圖除了色彩以外的內容皆完整呈現。這一步驟可使未來對於一幅畫的修改，可以簡易達成。

3. 開一層圖層用濾鏡「覆蓋」，把你想要的配色先做出來，即是將這張圖的主題經由此步驟讓你所想要表達之色彩簡單地覆蓋上去。

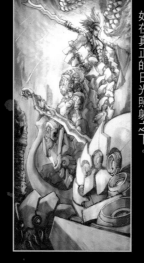

4. 接著用濾鏡「線性光源」，將整體環境色打出來，以營造層次與色彩上的空間感，尤其是朔造出光線的真實感，讓主角們在視覺上有如在真正的日光照射之下。

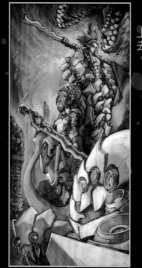

5. 把一些中間色或者更深的色系補上強化焦點與加強立體感。即在此步驟時，讓色彩細膩濾鏡之下的明暗細節度，突顯作者想要訴說的主題。

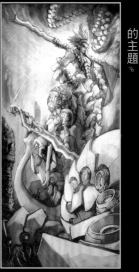

6. 下一個步驟開始刻畫細節部分，讓線條在濾鏡效果後不再朦朧不清。即避免色彩覆蓋讓筆稿之細節度消失，因此於後製加強這部分的完整度。

7. 最後，把材質打在最上面的圖層以製造出材質感，接著用一些筆刷把該模糊或壓後退的地方補上，強化整體景深感，一幅插畫大致上就完成了~

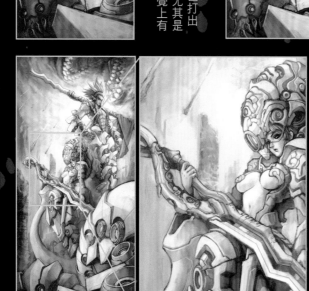

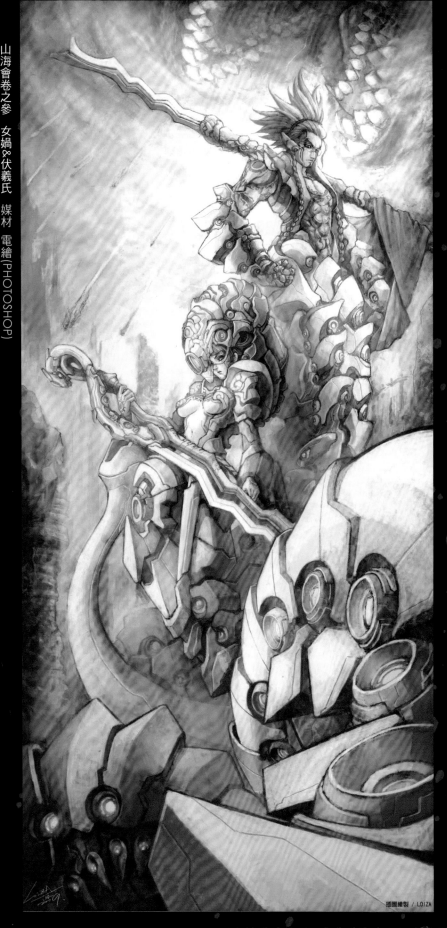

山海會卷之參　女媧&伏羲氏　媒材　電繪（PHOTOSHOP）

之所以會改這種上色方式，也是最近一年來摸索電繪後的感想，之前的插畫在繪製過

程中，常常會遇到修正上的問題，所以如果這些造型圖層和上色圖層分開進行的話，修

正方面就不是件棘手的事情了。再者黑白打底有個好處，它可以先專心的將畫面在構圖

上的立體感、透視感、景深等先做初步的打底，等到控制好這部分後，配色上就可以盡

情的試驗，不需要邊上色的時候邊擔心以上的那些問題。在刻畫的部分也因為基本底層

打得很紮實，因此可以放大盡情地刻畫不怕縮小後才發現整張畫面變質了，有興趣的話

可以一起來試試看吧。

山海會卷之參　西王母　媒材　電繪(PHOTOSHOP)

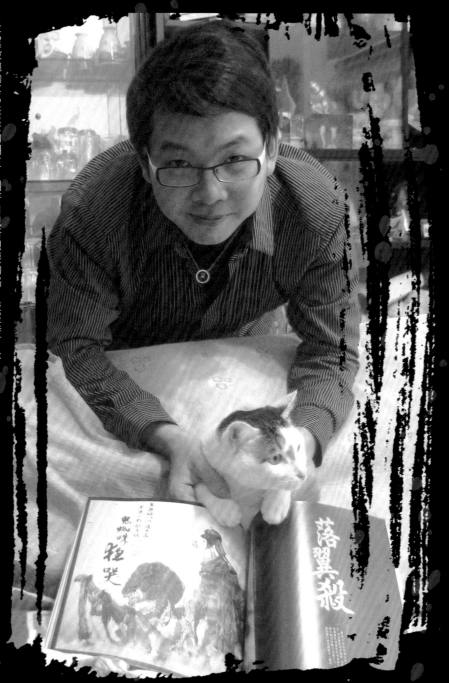

未來的期許與對讀者說的話

「對於未來沒想太多，搞不好開個小咖啡廳，裡面偶爾開自己的畫展，與人們聊聊天，這樣很單純，也很幸福。現在製作的繪本合集，也是剛好與幾個朋友想在同一個平台上發表作品。對有些人來說為何不自己出刊，反而要花錢冒險去做這些吃力不討好的總編輯工作的時候，我會告訴他們，因為我從這些合作過程中得到了外界所看不到的寶物，那就是知識、經驗、人脈上的快速建立。而在溝通的過程中我看見了每個人的思維與價值觀，我也從別人的處事態度上學習到正確的處理方式，繪

圖上我們也可以藉此彼此分享手中的技術跟創造思想，使我們彼此能夠有更多元、更高格局的態度來面對自己的創作。」

「最後給Cmaz的讀者送一句話：『這是個殘酷卻也是幸福的年代。』因為這年代外來資訊來的太快，人們很容易接受到新的知識，因此壓力會很大，但這樣的壓力才能讓自己成長，而且真的有實力就會有地方發揮，因為機會也非常的多。這是個適合創造奇蹟的年代。

祝福所有喜愛畫畫的朋友，朝著自己所想要的路堅持下去，一定能成功。」

落翼殺勉勵喜愛畫畫的朋友，朝著自己所想要的路，並堅持下去

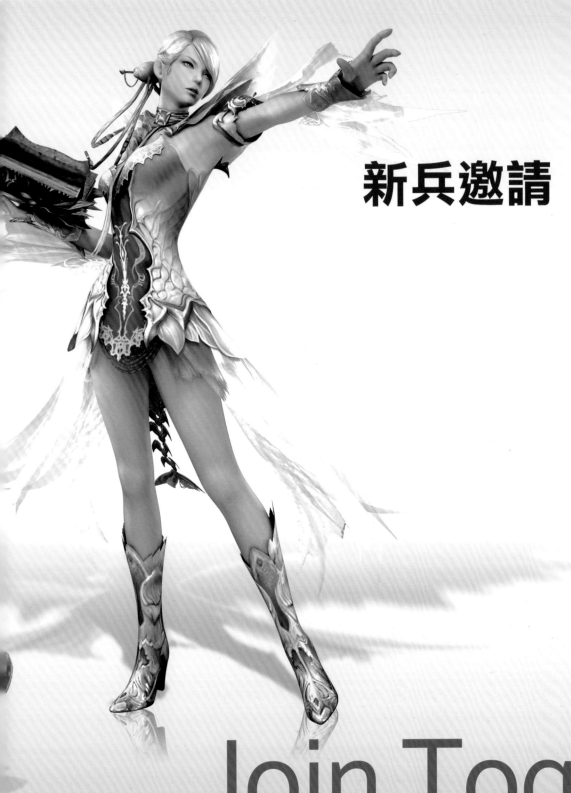

寒假最搶手的玩樂派對
1,000個邀請好禮兩手捧不完

新兵邀請 免費入場

精銳兵上衣系列、諾何沙那訓練
所長武器系列、黑雲貿易團之耳
環、龍族的血魂、金功勳勳章，
以及適合參加派對的波奇帽子…
盡情拿不完!

波奇帽子
戴著它!在派對保證讓自己成為焦點!

黑雲貿易團之耳環
搶眼點綴! 造型實用兼備!

Join Together

photographs:Jo Huang , hair & make-up: Vi Chen , model:Leslie Chia & Mark Chen , design:Doris Chan

Welcome AION

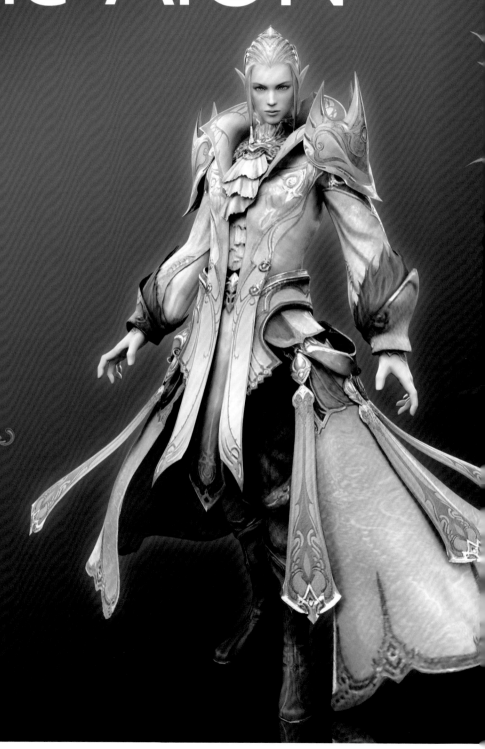

最璀璨的線上遊戲
aion.plaync.com.tw

2010打造自己獨一無二的LOOK
超多款閃光服飾隨你搭配

2010
相信自己在虛擬世界也能
跟上・潮流

永恆紀元
AION

隨心所欲的造型功能 打造你的獨一無二

款式超多的閃光服飾 彷彿你的時尚走秀

精采豐富的表情指令 快樂你的社交生活

超過1,500個的任務 紀錄你的探險日記

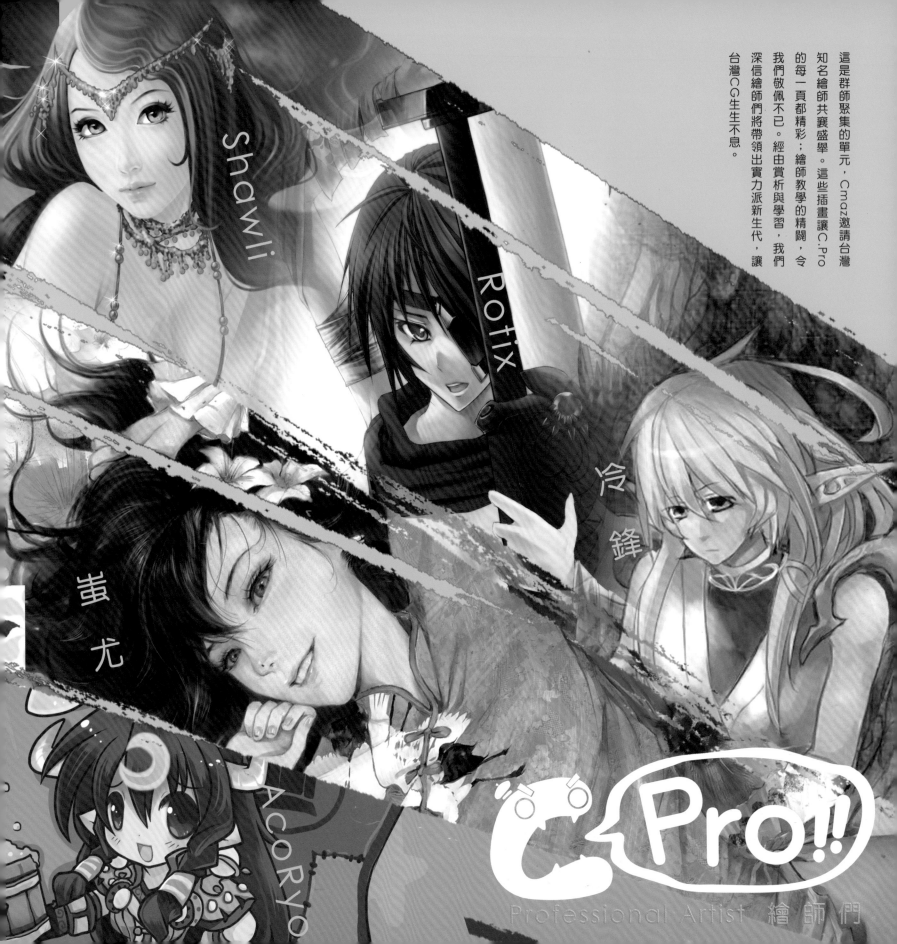

Shawii

Rotix

冷鋒

蚩尤

AcoRyo

C Pro!!
Professional Artist 繪師們

這是群師聚集的單元，Cmaz邀請台灣知名繪師共襄盛舉。這些插畫讓C.Pro的每一頁都精彩；繪師教學的精闢，令我們敬佩不已。經由賞析與學習，我們深信繪師們將帶領出實力派新生代，讓台灣CG生生不息。

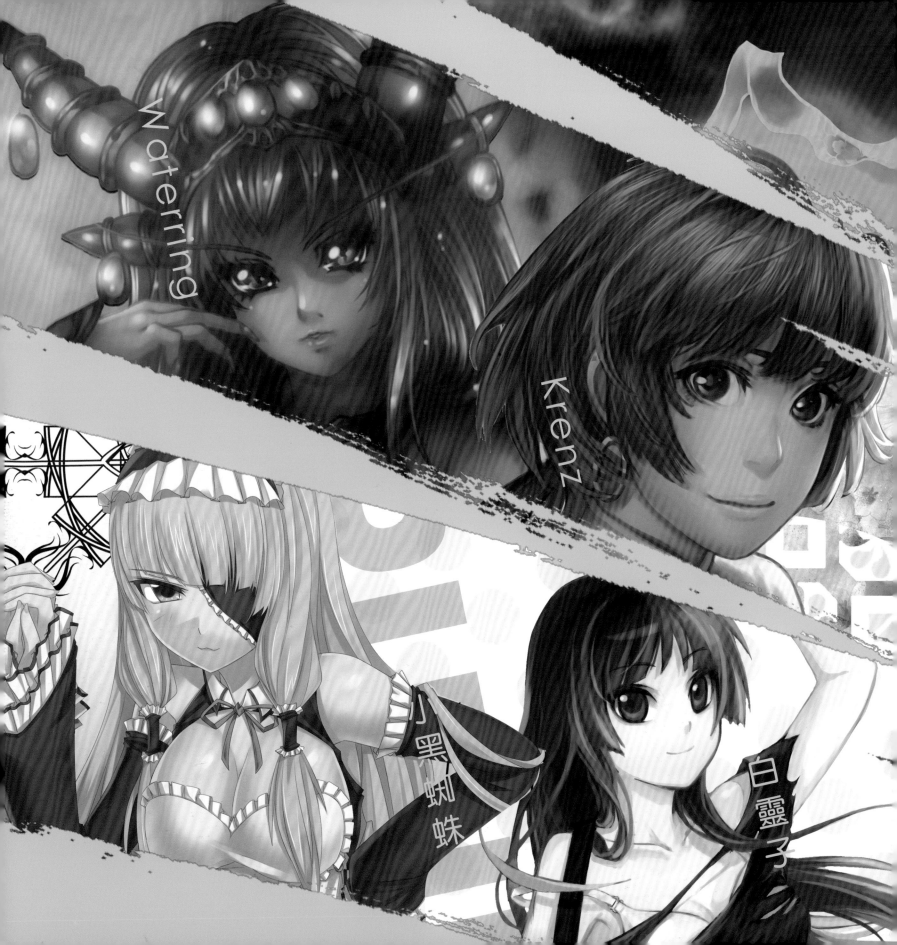

Professional
Krenz

個人簡介 Profile

最一開始拿起畫筆的我，就如同一般愛好動漫的小孩，畫著純日系的動漫插畫。有一天察覺到繪畫到一個境界時，就是要學習傳統素描，於是開始讀起教學書、上素描課，當要創作時，就要讓這些傳統內化成你所想要表達的概念、主題，而我就是在這內化的過程中，慢慢找出一「既寫實也寫意」的平衡點。

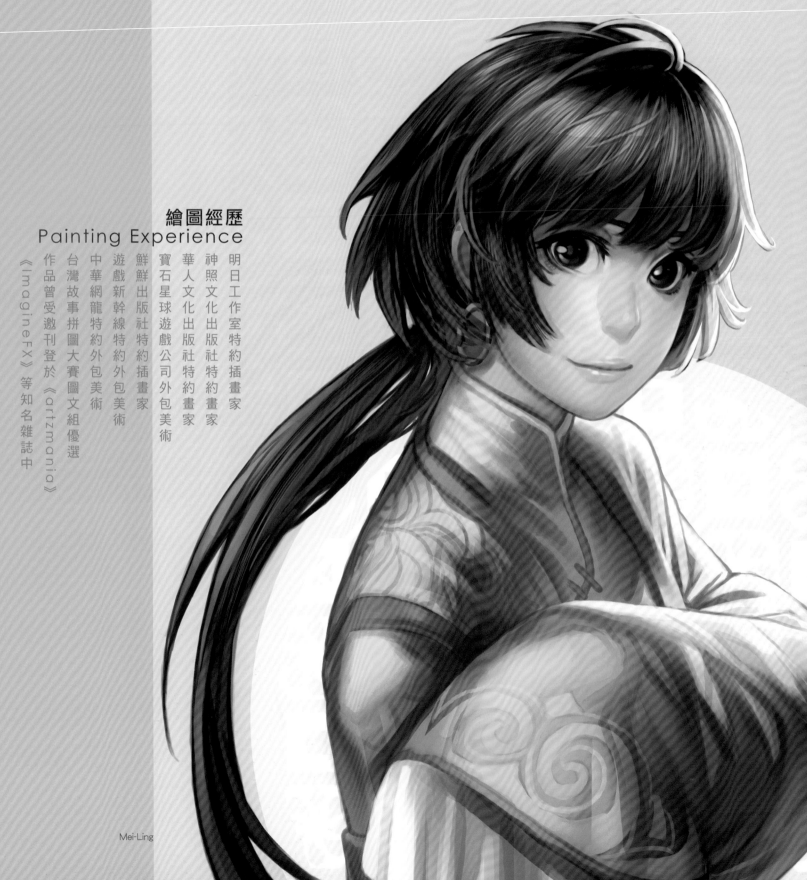

繪圖經歷
Painting Experience

明日工作室特約插畫家
神照文化出版社特約畫家
華人文化出版社特約畫家
寶石星球遊戲公司外包美術
鮮鮮出版社特約插畫家
遊戲新幹線特約外包美術
中華網龍特約外包美術
台灣故事拼圖大賽圖文組優選
作品曾受邀刊登於《artzmania》
《ImagineFX》等知名雜誌中

Mei-Ling

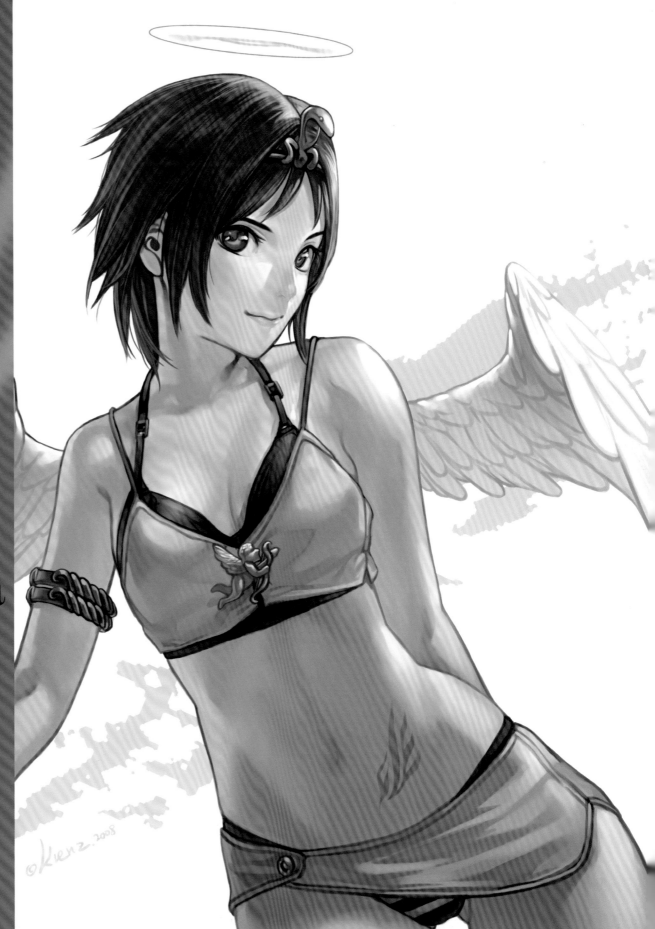

SweetBody

未來期許
Expectation

期許自己可以壯大到帶起一些新生代，經驗是很重要的，而我有能力讓一些新生代累積經驗，讓他們接觸一些商業上的嘗試，能夠慢慢培養出具有實力的繪師，這是我所希望的。一群人的力量勝過一人，水準也會相互提升，進而擴展CG市場。

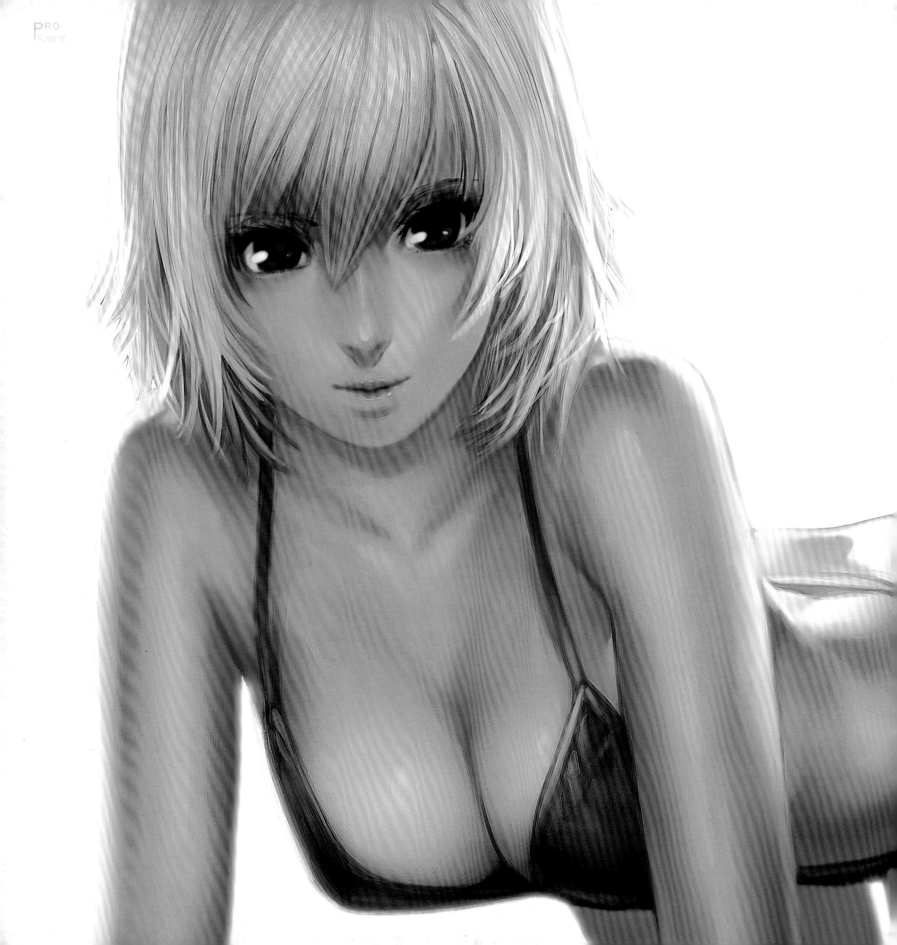

畫光
Professional

個人簡介 Profile

洛可可影音創意動畫師
鈊象電子美術動畫設計
日本飛鳥新社季刊S受邀稿
CG SMART1電繪教學參與
CG SMART PARTY聯展
中研院CCC創作集1.3集差畫參與
第一屆台灣GEISAI參展
現任聯成電腦PAINTER講師

amatizking@gmail.com

http://blog.roodo.com/amatizqueen

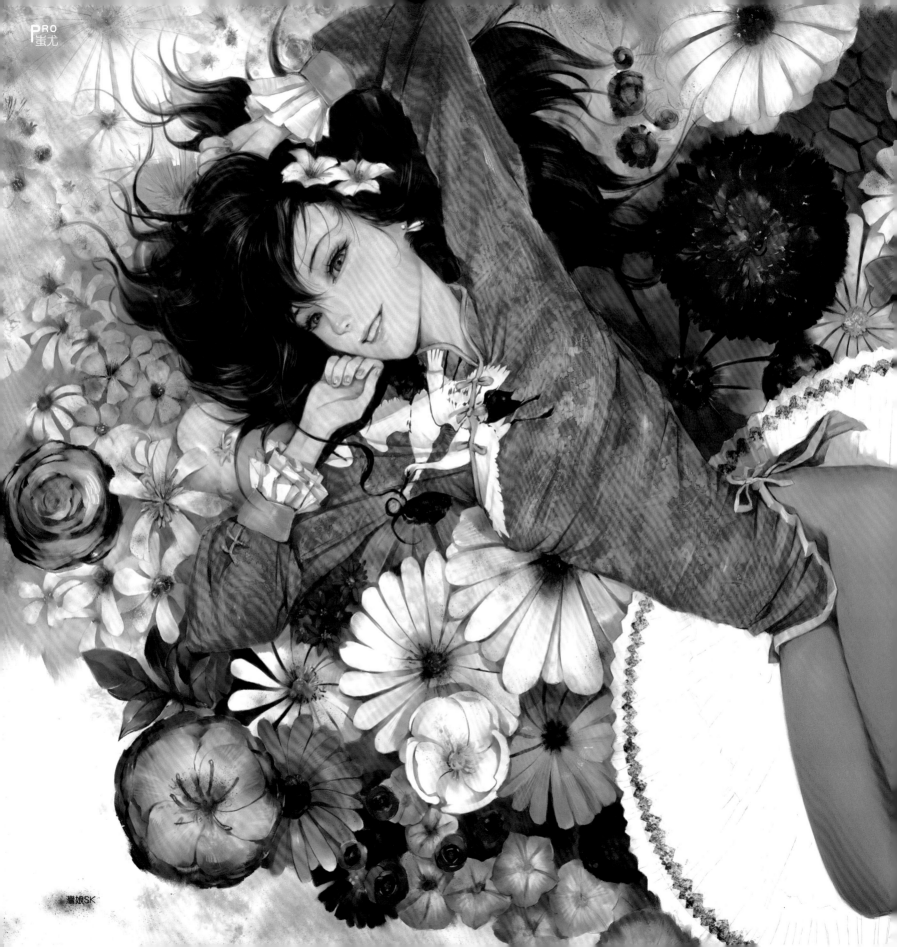

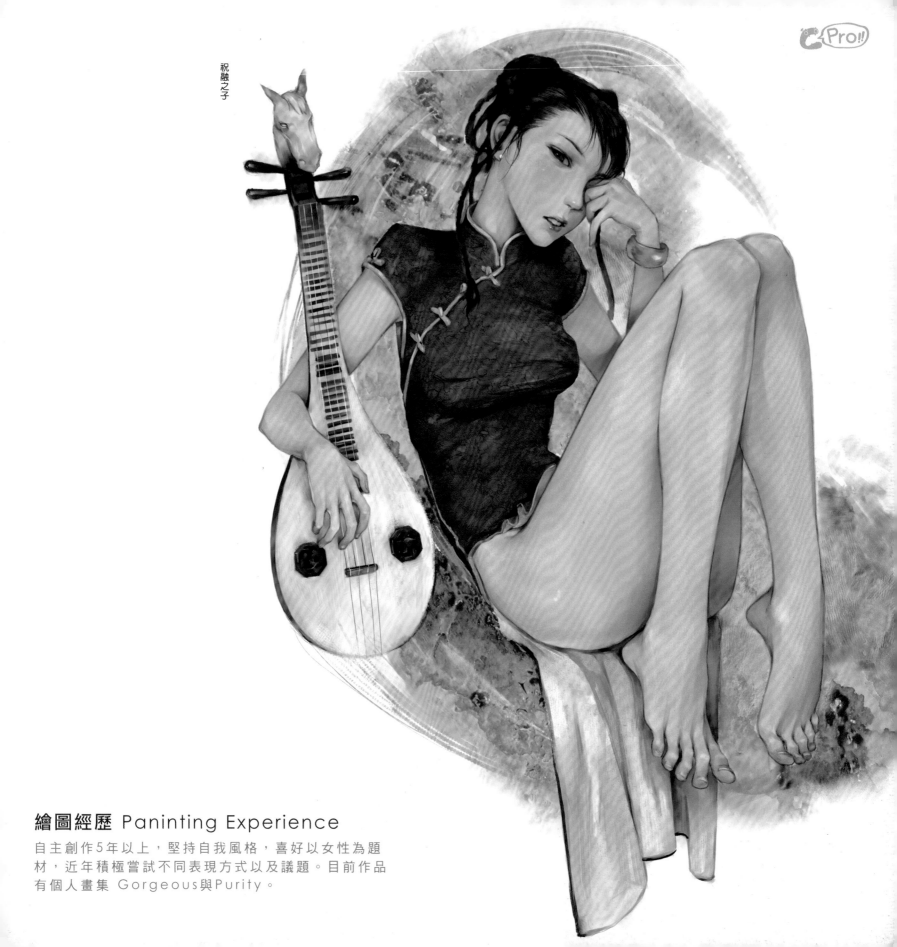

祝融之子

CPro!!

繪圖經歷 Paninting Experience

自主創作5年以上，堅持自我風格，喜好以女性為題
材，近年積極嘗試不同表現方式以及議題。目前作品
有個人畫集 Gorgeous與Purity。

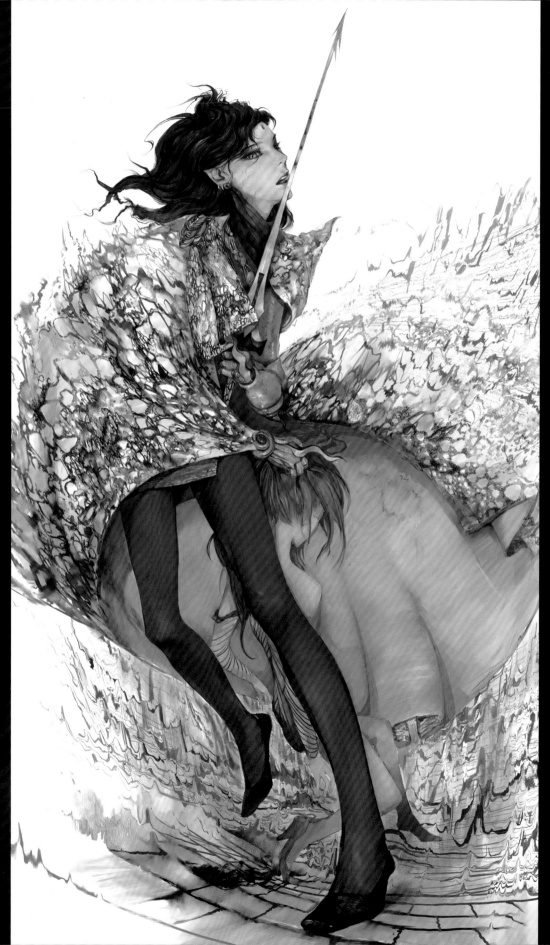

浴血的王子虎斑芋螺\芋螺在齒舌（Radula）的末端有倒鉤，獵食
可透過此構造將毒液注入獵物體內，在進行捕食魚類、貝類或小
蟲時，可說是非常厲害的武器。台灣各地海邊幾乎都可以發現它
的蹤跡。

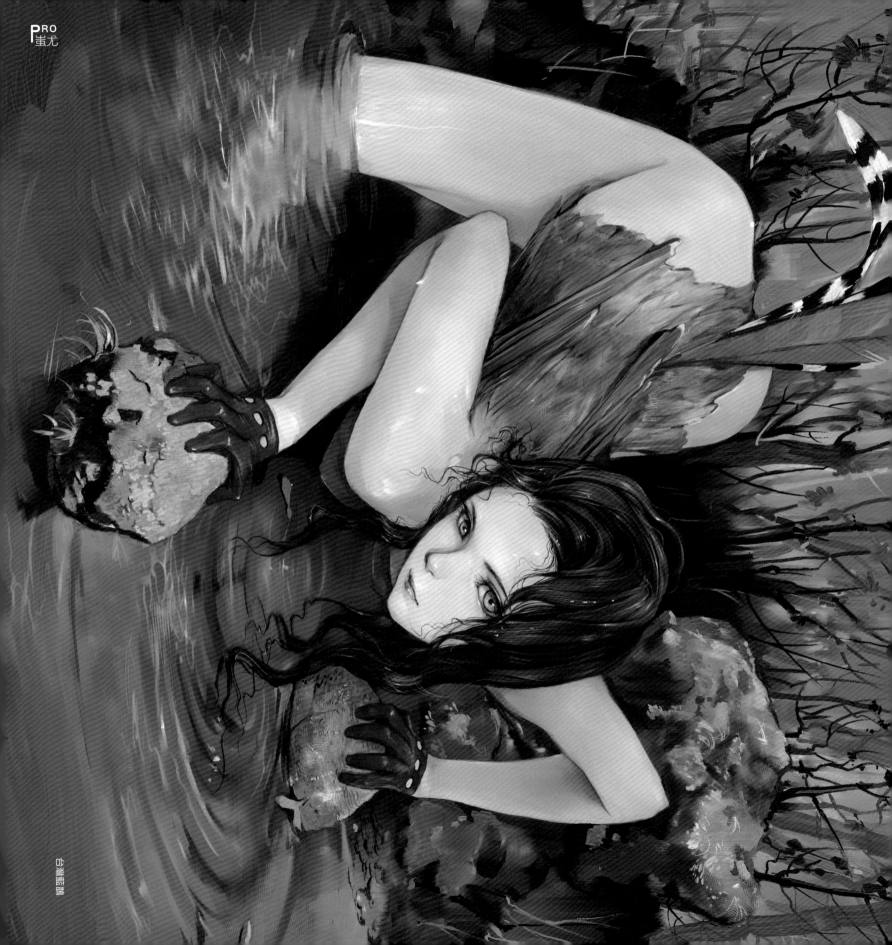

Professional
SHAWLI

個人簡介 Profile

美國 (University of Central Florida) 美術系
畢業。曾任漫畫家助手、遊戲公司美術設計；現職
小說封面繪製與自由插畫工作者。

個人網站 Blog

Facebook：Shawli's Fantasy
無名部落格：http://www.wretch.cc/blog/shawli2002tw

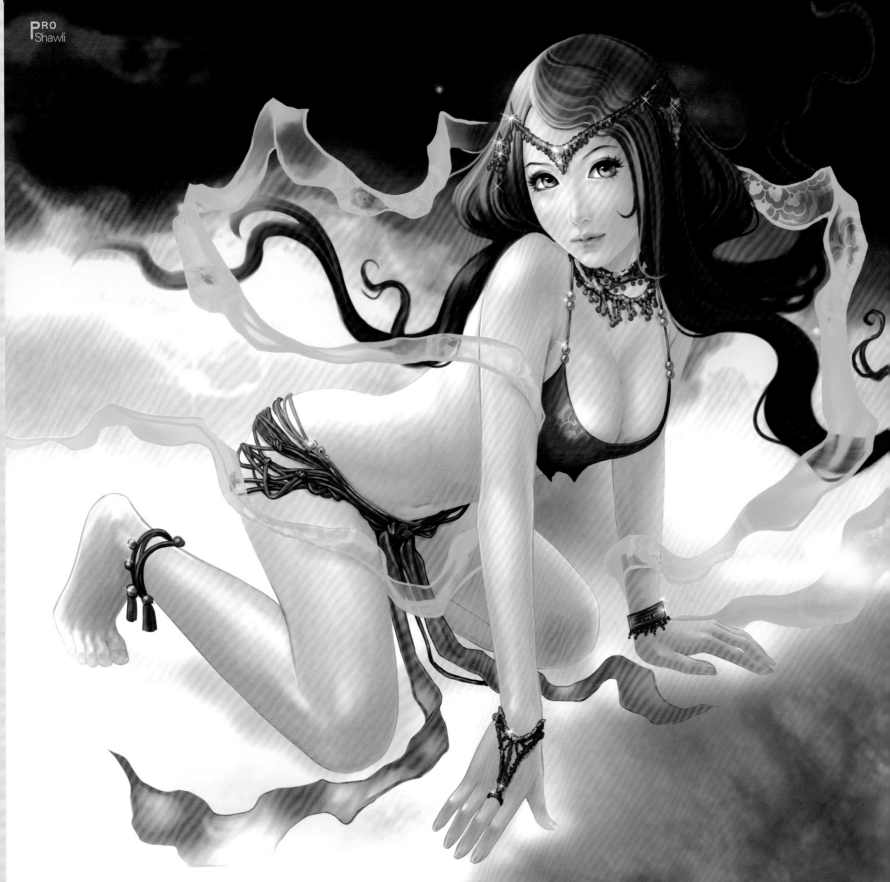

女媧／這是參加中國封神榜人物形象設計大賽的作品，我選擇的角色是女媧娘娘。傳說中，女媧在盤古開闢了天地之後，來到了凡間因為寂寞，後來創造了人。我畫中的女媧，正在雲端之上，俯瞰著美麗大地。女媧娘娘是最浪古早的初始女神，在我想像中，裸露應是她最自然、最有可能的穿著打扮。

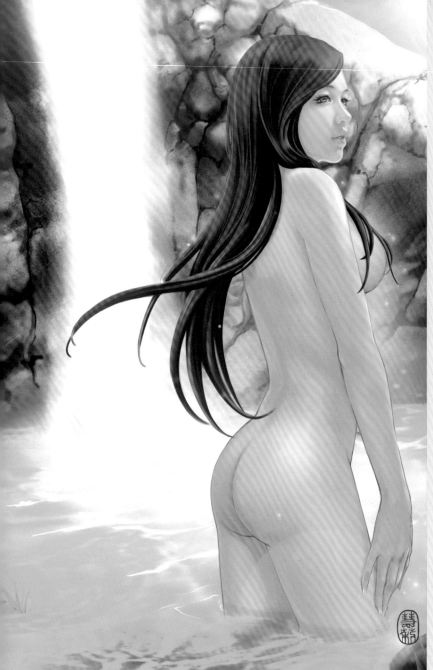

夏日

埃及女王

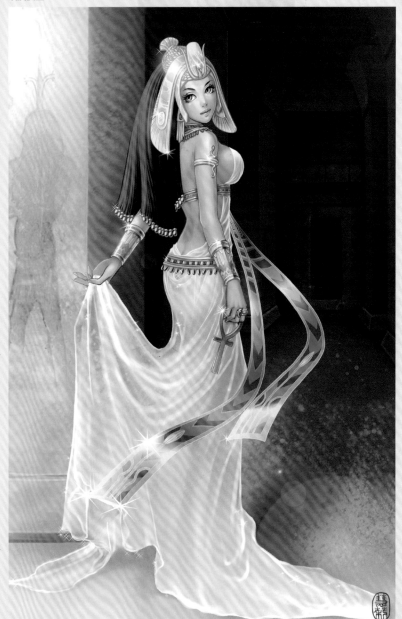

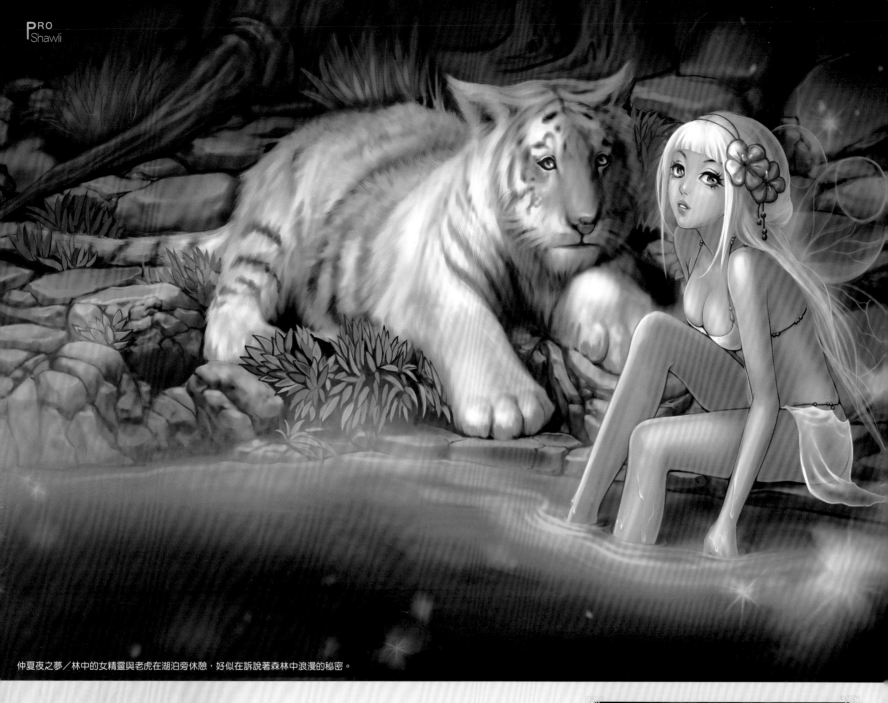

仲夏夜之夢／林中的女精靈與老虎在湖泊旁休憩，好似在訴說著森林中浪漫的秘密。

Zoom Out

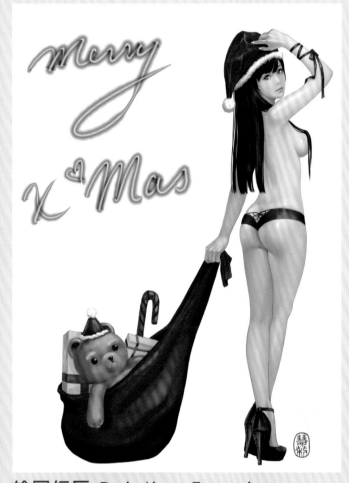

聖誕女郎

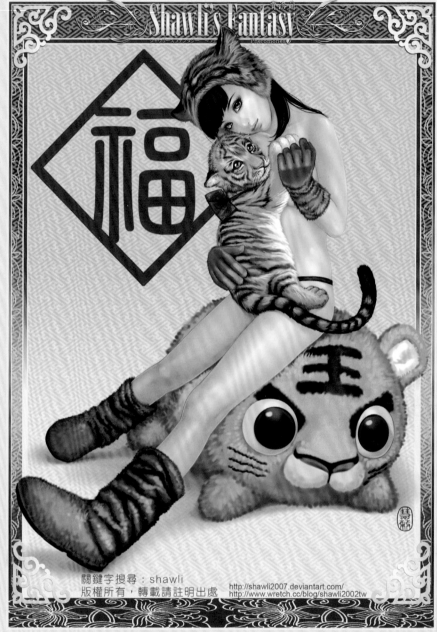

福虎生豐

繪圖經歷 Painting Experience

1.2009年，作品收錄於美國" The World's Greatest Erotic Art of Today - Vol. 3 "

2.獲邀Wacom專訪，為Wacom Community Featured Artist of the Month-July 2008

3.第三屆奇幻文化藝術白虎獎插畫組入圍

4.2000年東立漫畫新人獎比賽入圍

5.美國NASA太空總署登月30週年慶特展插畫入選

6.先創文化小說系列封面插畫：『極品公子』、『風流教師』、『天道風流』、etc.

7.新月小說系列封面插畫

8.大陸內地手機下載圖『麻辣女財神』、『善vs惡精靈』系列

9.電玩遊戲：『金瓶梅』、『極樂麻將』、『艷鬼麻將』人物設定／遊戲美術設定

EASTER
LADDY
EGG HUNT
RABBIT
SHAWLI 2010

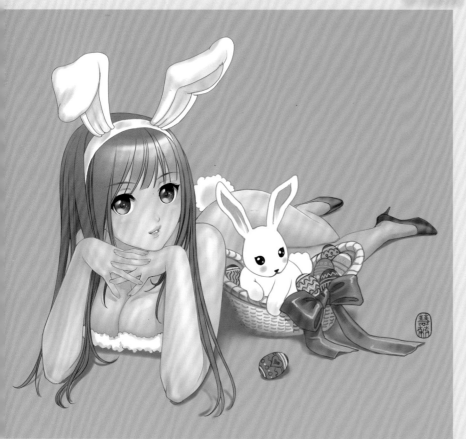

復活節兔與兔

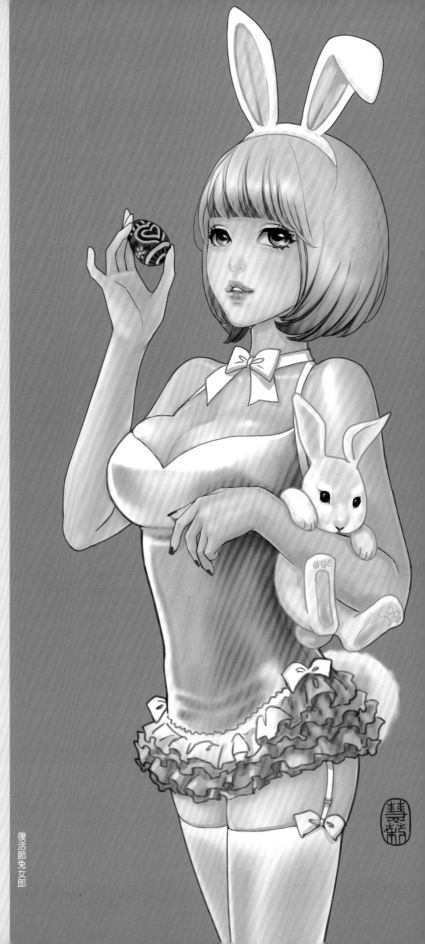

復活節兔女郎

WaterRing

個人簡介 Profile

很高興能在Cmaz第二季再度與大家見面，這次我特別做了一些教學，希望能對讀者們有所幫助。

Contact

waterring2@gmail.com

Blog

無名小站：http://www.wretch.cc/blog/WaterR2

巴哈畫家ID：waterring

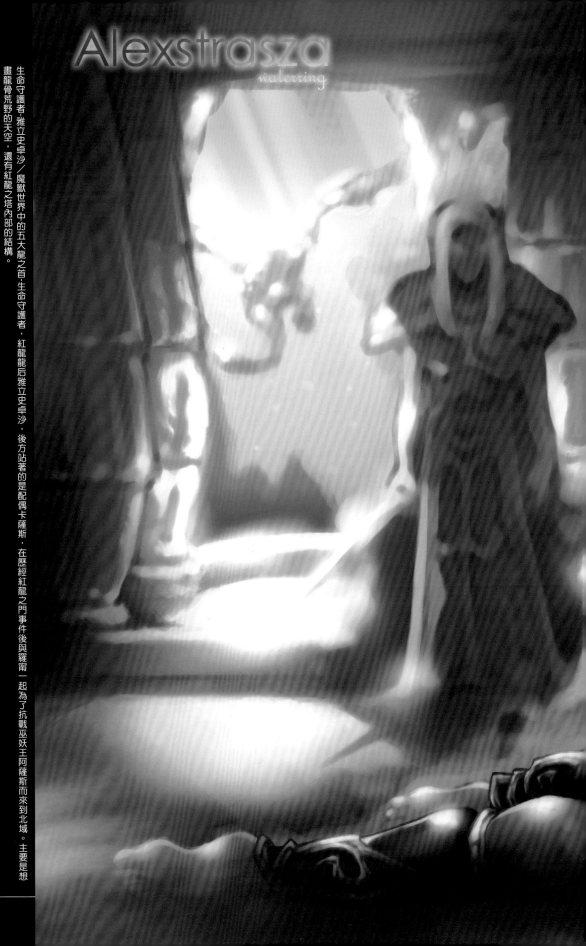

Alexstrasza
waterring

生命守護者‧雅立史卓沙／魔獸世界中的五大龍之首‧生命守護者‧紅龍龍后雅立史卓沙‧後方站著的是配偶卡薩斯‧在歷經紅龍之門事件後與羅霜一起為了抗戰巫妖王阿薩斯而來到北域。主要是想畫龍骨荒野的天空，還有紅龍之塔內部的結構。

Process

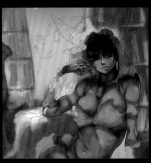

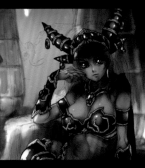

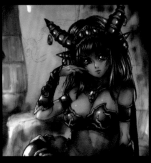

上）粉紅Wini／其實我滿喜歡這兩個角色，以後有機會的話可以再多多發揮。

下）紫色Wini／當初跟一群朋友為了做品牌而創的角色，後來胎死腹中了，滿可惜。

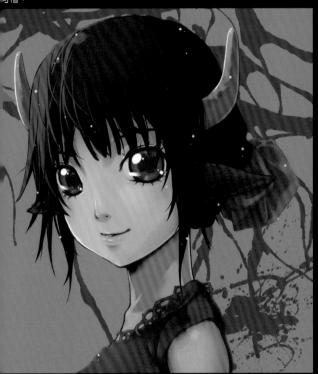

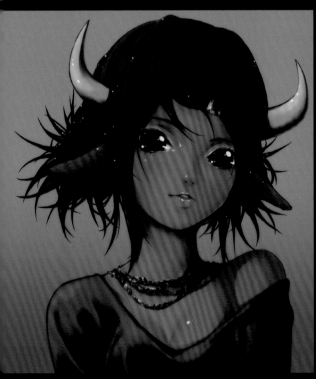

西施夷光／是Q版的西施，背景用了類似國畫的風格做處理，不過沒有很到位。

夷光

欲把西湖比西子
山色空濛雨亦奇
水光瀲艷晴方好
淡妝濃抹總相宜

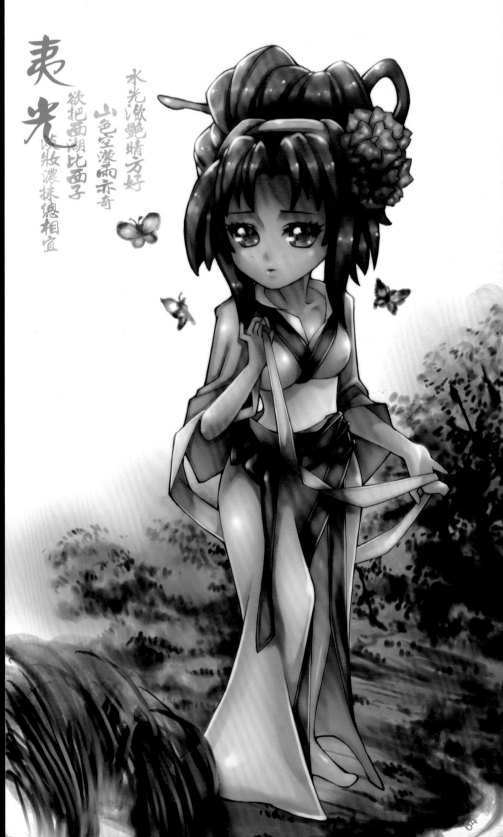

64

水光瀲灩晴方好

山色空濛雨亦奇

欲把西湖比西子

淡妝濃抹總相宜

夷光

Boa Hancock
Water Ring

蛇姬／有一陣子很迷蛇姬隨手畫的，當時很多技巧都不是很成熟。

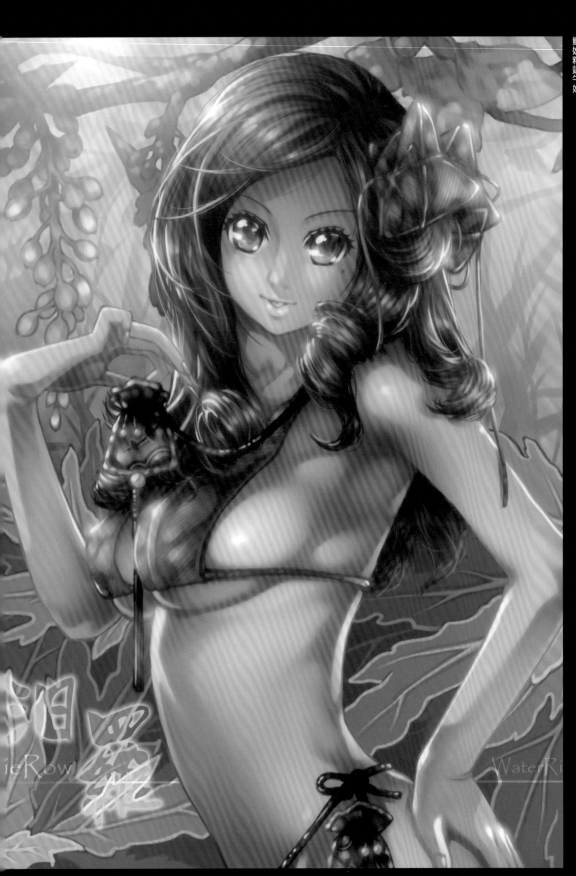

鮮奶粽端午娘

WaterRing

光影上色技巧教學

前言

很多人在一開始畫圖的時候，並不清楚光源這個概念，其實可以理解，因為人眼接受到的資訊被解讀成"陰影"，而陰影是物體遮蔽光源造成的現象，我常常遇到新一輩的初學者（自己也沒多資深…）會對陰影的處理非常的苦手，甚至是憑著感覺亂畫一通，導致畫面沒有一個正確的光源方向，WaterRing今天在這邊就是要分大家分享一個簡易好懂的概念（絕非搞笑文…）這次我要拿這張鮮奶粽端午娘做示範。

大家要好好學喔!

陰影種類

陰影大致上可以分兩種（強調大致上），一種是因為物體表面有曲度造成的陰影，如圖01中a線段由於光直接反射到眼睛，所以一般平面方向垂直於眼睛視線的地方都是最亮的，而b線段因為大多數光被反射到其他方向了，所以那部份就會較暗。

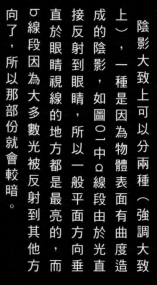

圖01

用端午娘的部份來解說就是像圖02一樣。

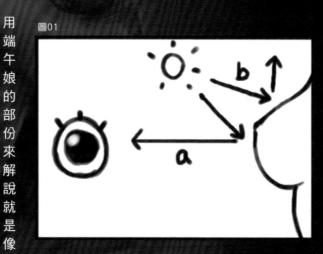

圖02

另一種陰影呢，是物體上另一個物體遮住了光源造成的陰影，如圖03中ㄇ部份全部都有照到太陽光，基本上是亮的，而ㄅ部份的陰影則是因為乳房有物體遮住了太陽光。

為了方便解說，我把物體曲面造成的陰影稱作「物面陰影」、而被遮住光源的陰影稱作「遮蓋陰影」好了。

陰影意義

那接下來大概會有人問，哪一種陰影在繪圖上分別代表什麼意義呢？其中「物面陰影」可以造成「立體感」，而「遮蓋陰影」可以造成「空間感」。

而在構圖上刻意造成「遮蓋陰影」以營造立體感是非常實用的技巧，像是圖05端午娘頭上畫了樹枝，並且有畫出光點，容易讓人聯想到上面還有樹葉，即使我現在把端午娘頭頂打上陰影並畫出光點，整個畫面還是具有一定的空間感。

用端午娘的部份來解說就是像圖04一樣囉。

圖03
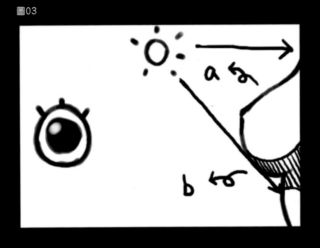

圖04

圖05

概念雖然簡單，但運用還是要多多努力唷！

事實上，許多知名的原畫、插畫家，在商業稿時間的逼迫下，會大量使用「遮蓋陰影」，而忽略「物面陰影」，因為營造「物面陰影」而去加深物體的質感是較花時間的，而插畫只要有足夠的空間感，人眼的視覺就會得到滿足。

心得分享

在這邊要特別再分享一個小心得，妥善的運用「擴散光點」可以讓畫面的重點立體感爆增！如下面幾個端午娘的截圖。不過如果是沒有被強烈光源直接照射的地方就不要亂加唷～會讓整個畫面沒有重點。

如何!!是不是強烈的感受到重點了～如果各位覺得這篇文章有幫助到你，或是很喜歡，就請到我的部落格按個推推吧～希望可以幫到更多人！

http://www.wretch.cc/blog/WaterR2

圖08

圖07

圖06

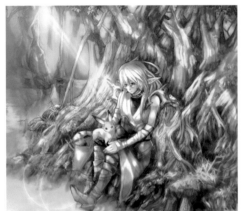

Zoom Out

莫栖／原本只是普通的精靈，由於性格很差解人意所以越來越討人喜歡。

Professional

冷鋒

Profile

個人簡介

目前為護理系學生，興趣是繪圖和玩小遊戲、寫小說、看小說，關於ACG的事物幾乎與生活息息相關。在日常中的任何事物去發現繪圖的靈感，另一方面也喜歡到網路上收集各種風景圖片，來增加對世界的想像力，未來希望可以出國旅行世界的美景，創作更多的小說和繪圖。目前擔任巴哈姆特的姆術館畫技交流區的代管版主，有閒可以來逛逛。

Blog

巴哈姆特畫家ID：A117216

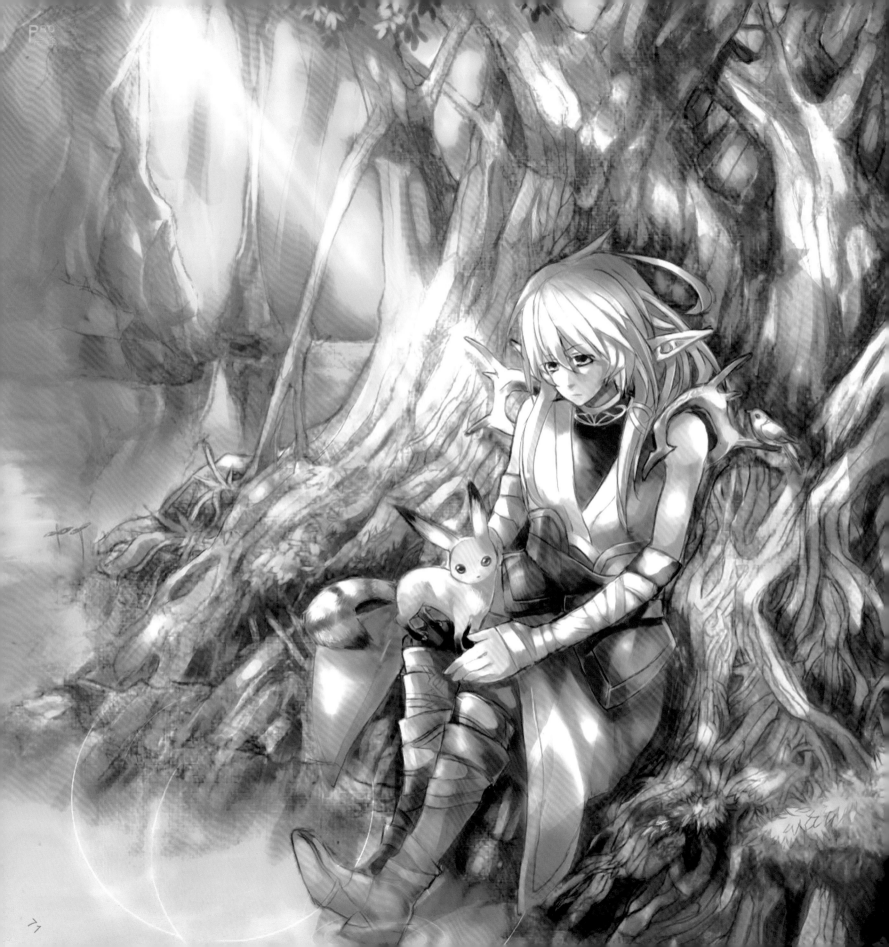

遠望／由於當時正值於實習期間，所以常常很早就起來看太陽，眺望遠方的山巒成為了最美麗的事情。

雙女神／迪妮莎和克蕾雅，希臘雙女神的故事。

主僕關係／曾有段時間很迷歐洲風格，所幻想的作品。

繪圖經歷

電腦繪圖是常見表現手法，第一次接觸ＣＧ的地方五年前在巴哈姆特的姆術館討論區（現在更名為姆術館畫技交流區），裡面聚集了各種喜歡繪圖的朋友，開始了ＣＧ的契機。

其實一開始的時候對繪圖軟體也是一知半解，經過一段時間自己嘗試後，加上和前輩的交流，逐漸有了自己的繪圖習慣，直至目前，仍在嘗試新的繪圖技巧和風格。

2009年擔任姆術館畫技交流區的版務人員，希望可以讓大家都能輕鬆的討論繪圖，雖然討論區成立多年，最近還是常常從中學到新的東西，和認識新的繪圖朋友。

看海／以SLAYERS為題材的同人作品。

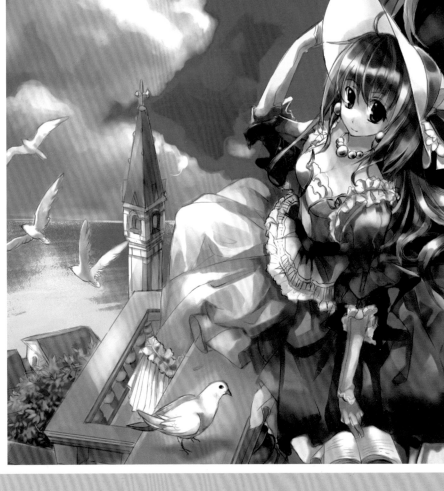

GIRL

A117216

冷鋒

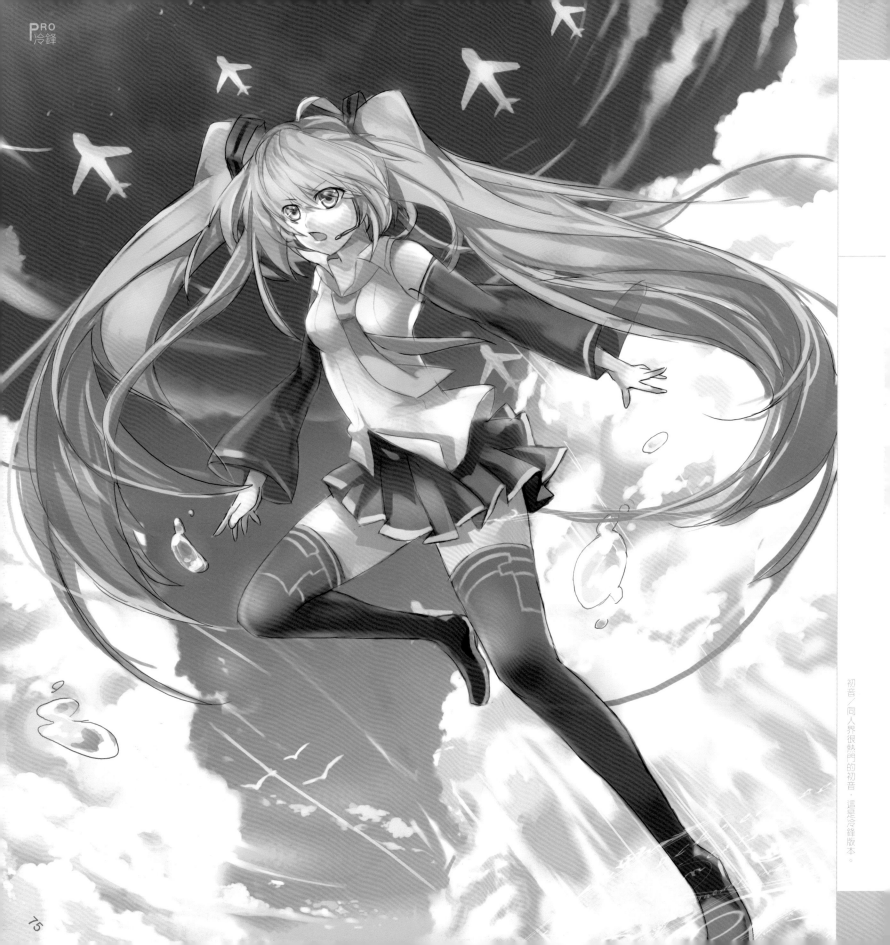

初音／同人界很熱門的初音，這是冷鋒版本。

Rotix

Professional

個人簡介　Profile

從事ＡＣＧ創作的地球人一名。
　創作主題非常隨興，碰到喜歡的梗就
會想把它畫出來，不過也因為太沒節
操，所以系列作都畫不久；喜歡硬派
的畫面，不過上色卻走一點都不硬派
的柔和風。

聯絡方式　Contact

E-mail:Rotix102@gmail.com

個人網站　Blog

Blog:http://rotixblog.blogspot.com/
歡迎蒞臨指教＾＾

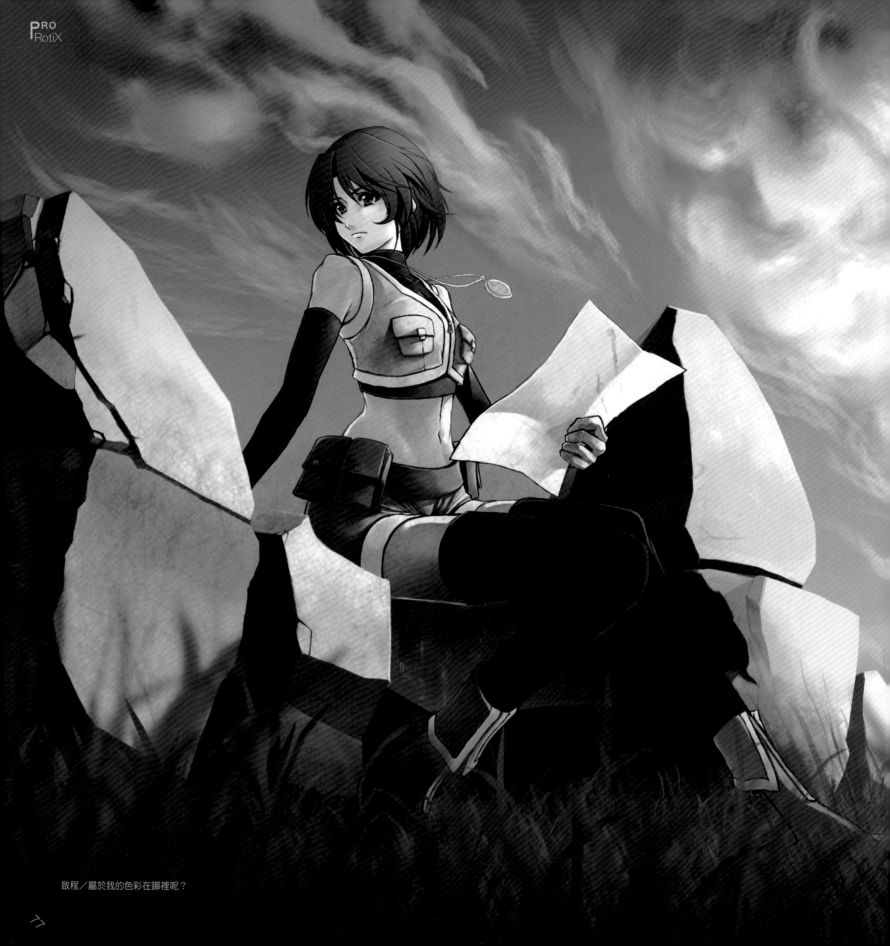

啟程／屬於我的色彩在哪裡呢？

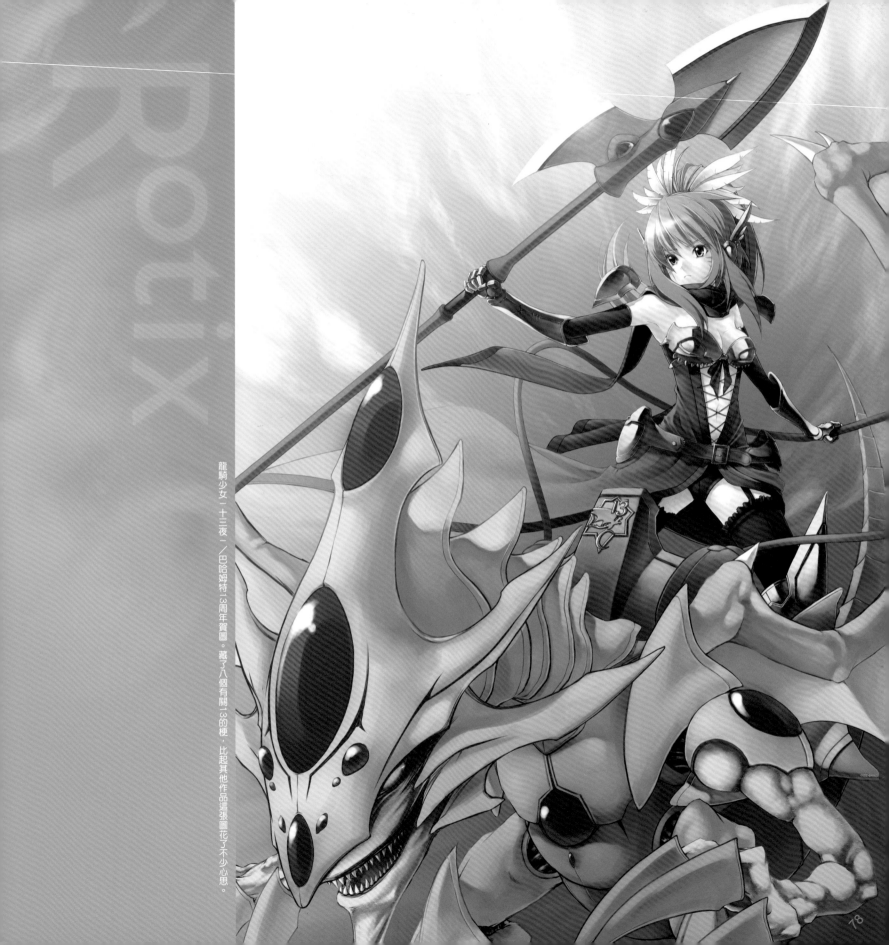

龍騎少女「十三夜」／巴哈姆特13周年賀圖。藏了八個有關13的梗，比起其他作品這張圖花了不少心思。

下一個是你嗎？／重繪以前設計的人物。

RotiX

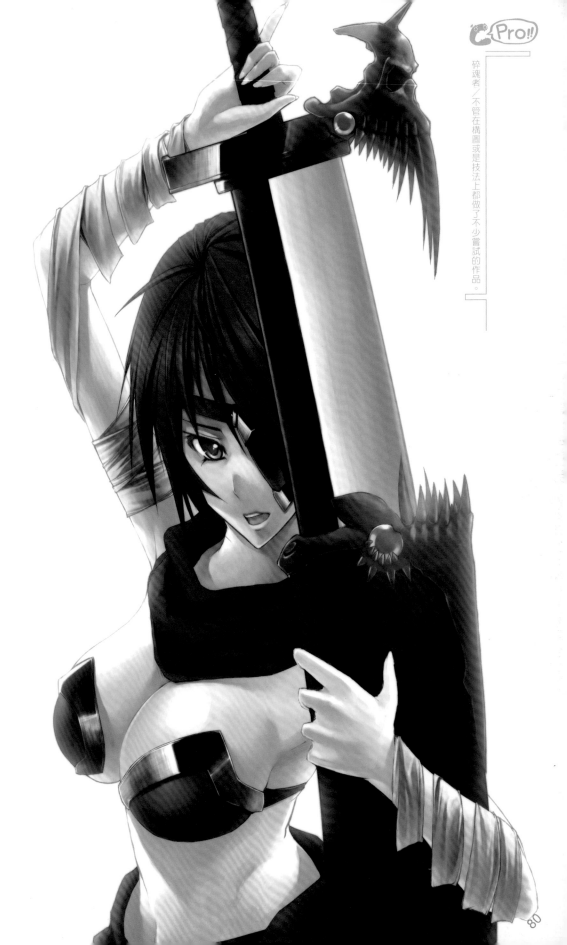

青鬼與赤鬼／小時後曾被這故事感動過，不知道現在他們過得好不好？

Rotix
繪圖經歷

　　喜歡塗鴉，從小到大課本從沒乾淨過，裡面畫滿著當時流行的洛克人、神奇寶貝、七龍珠…等等卡通人物。後來接觸了山本和枝的遊戲而受到"啟萌"，開始畫起美少女，也正式進入ＣＧ的世界。高中時被老師以一句"這是人生的轉捩點"而被哄去參加原本沒興趣的繪圖比賽，沒想到幸運得了獎，因而周遭的朋友說動，毅然決然跑去報考美術科系，目前仍在努力學習中。

相遇／
春天的第一場最美麗的相遇。

淋濕就不可愛囉／
少女和小動物的互動的畫面總是非常動人。

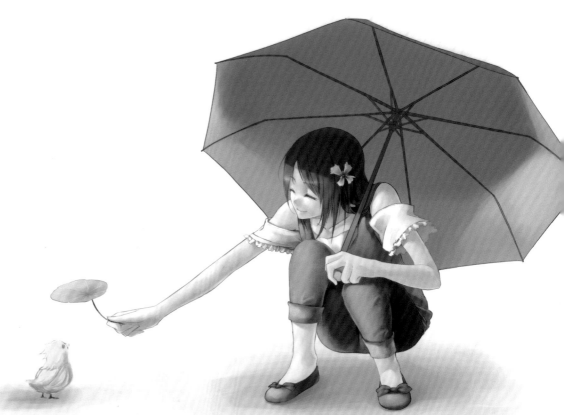

白靈子

個人簡介 Profile

筆名白靈子(BLZ)。
興趣目前第一是音樂,其二才是繪畫。
非常熱衷於樂團音樂,是日本彩虹樂團的FANS。
畢業於復興商工,目前做美術相關的工作。
最近的活動就是負責ABL(ACG BAND LIVE)美術部分。

Contact
MSN:h6x6h@hotmail.com

Blog
Pixiv ID=980644

小時候，院子外的天空，充滿回憶與童年的色彩

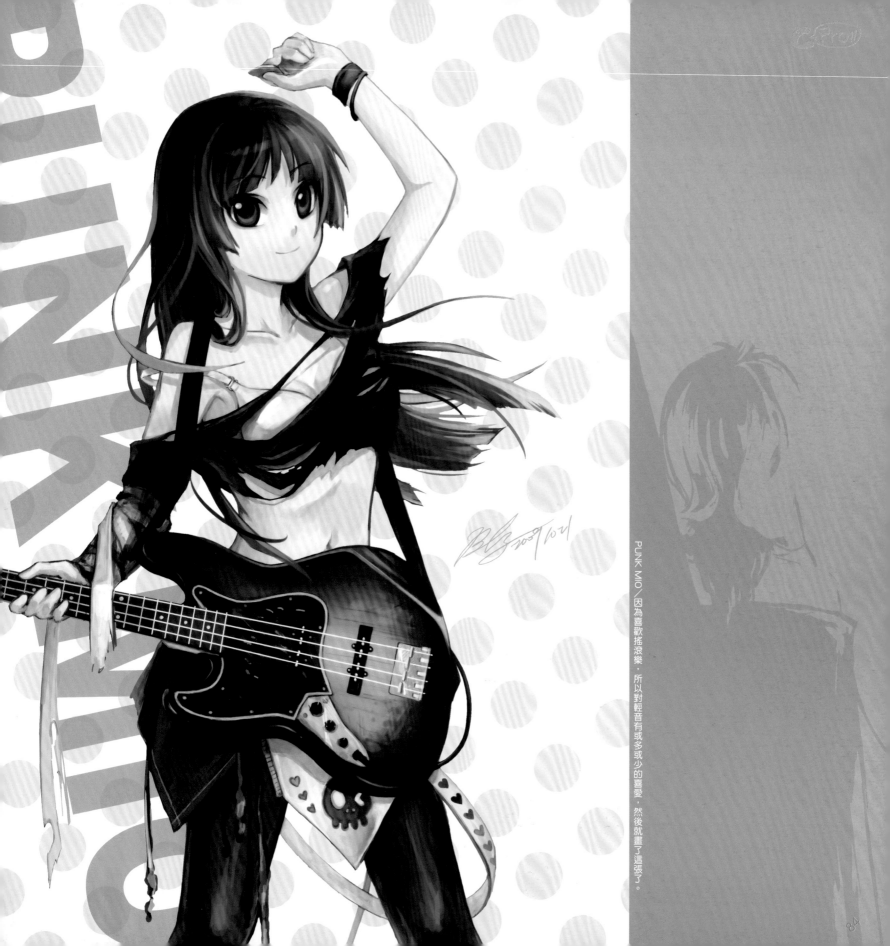

Prepare／青春的少女，正在為等下要參加的party整理頭髮中

繪圖經歷 Painting Experience

　　其實私底下是個不怎麼常畫圖的人，這點
還蠻糟糕的，我覺得主要的原因是因為常常
無法畫出讓自己滿意的東西，所以久而久之
就失去自嗨的熱情了，但是還是會繼續努力
增加自己的實力，畫出能讓自己滿意的作
品，總覺得這樣比較有活著的感覺(笑)。

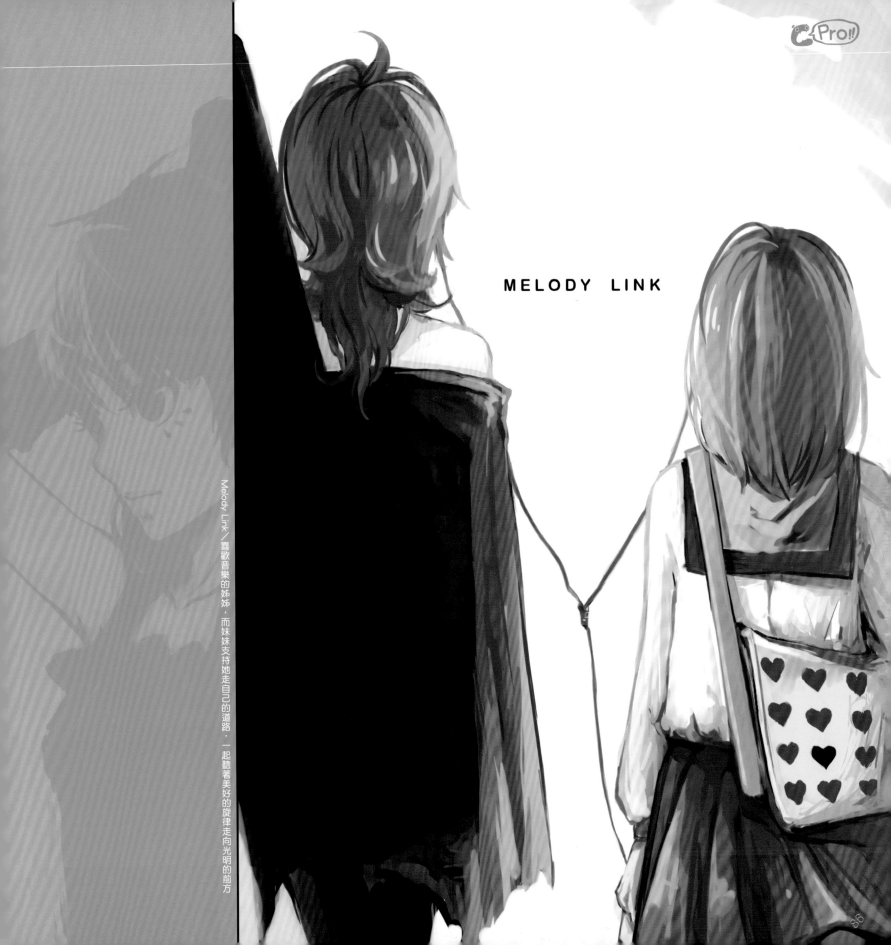

MELODY LINK

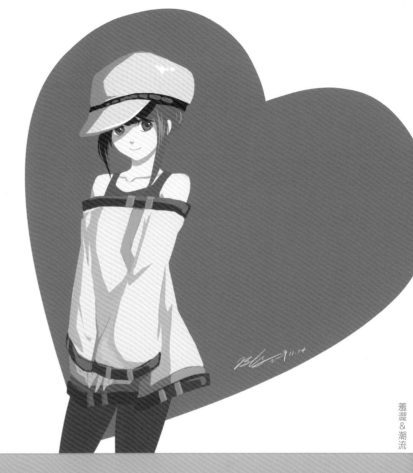

Sex BLOOD ROCK 'N' ROOLL

Sex Blood Rock'N Roll

羞澀＆潮流

繪圖教學 Tutor

「用色彩做層次」我覺得這是大家都知道的一般知識，但是可能不是真正的清楚知道，其中明確的差異。

所以做了這個小圖，這只是一個簡單的概念，但是對於繪圖卻非常實用。

首先，肉眼觀察可以看到圖01中A圈比B圈亮。

接下來注意下方色環的部份，圖02的色環是B圖的色彩設定，而圖03是A圖的色彩設定。兩環比較之下，可以知道b的位子是完全一樣的，不同的是a設定值不同，即是色相環上做調整，將色相做了改變。

但是這樣的設定，的確能在視覺上造成了「同樣的色彩的確有不同明暗的效果。」由此可見利用色彩做層次，顏色與顏色之間明暗的差別，就可以明顯的做出來。下次在畫圖時，除了注意明度的調整之外，也可以嘗試換一換色相的部份，會有意想不到的好效果唷。

圖01

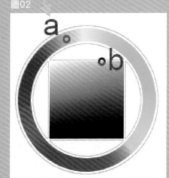

圖03

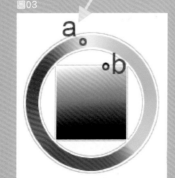

圖02

AcoRyo

個人簡介
Profile

自閉型不美少女+嚴重河童控。
畢業於銘傳大學數位媒體設計學系，現遊
戲公司工作中。

Contact
eccoryo@gmail.com

Blog
Pixiv ID=481697

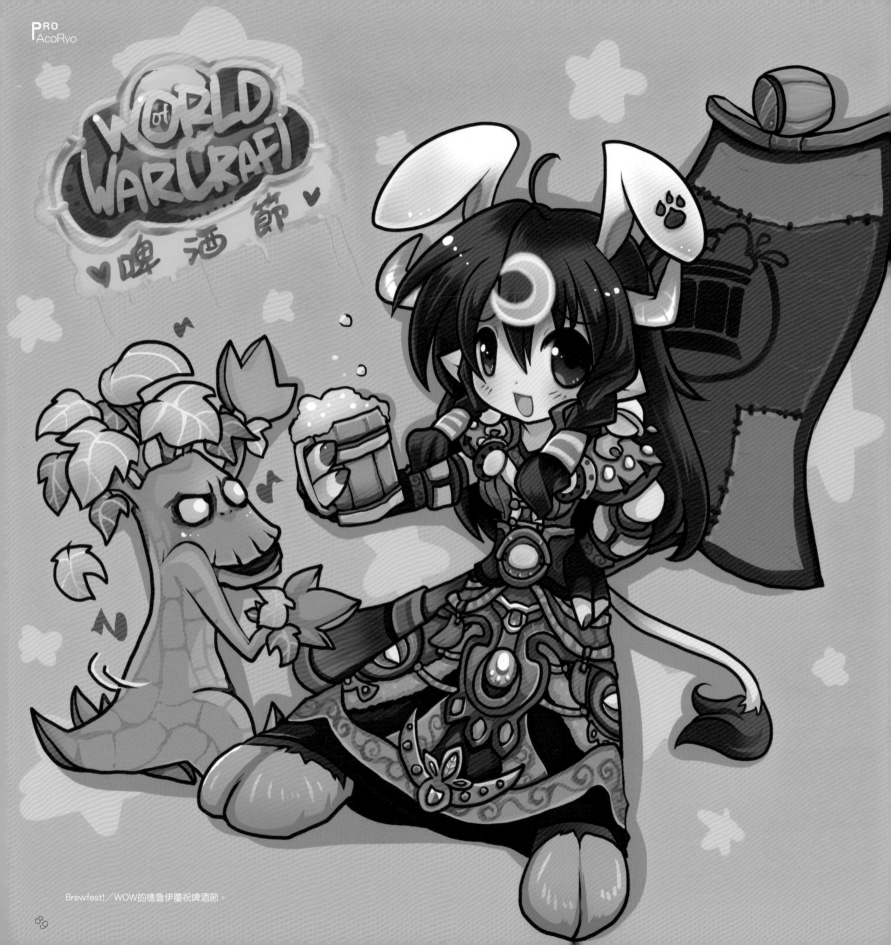

Brewfest!／WOW的德魯伊慶祝啤酒節。

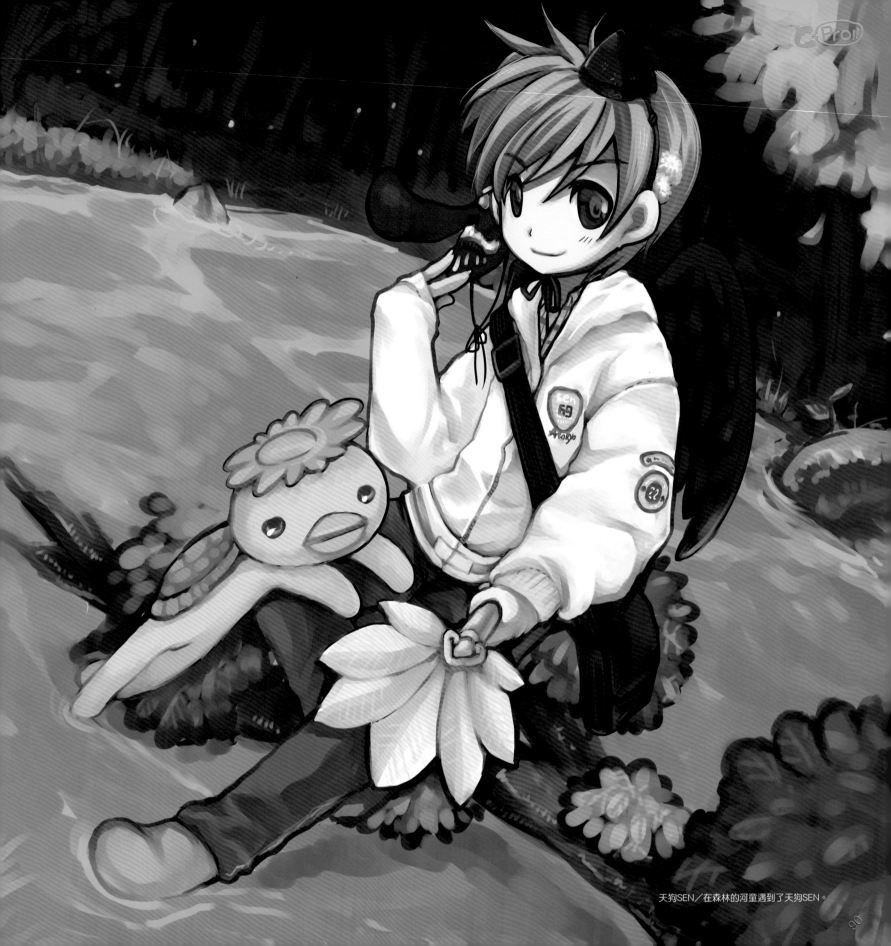

天狗SEN／在森林的河童遇到了天狗SEN。

繪圖經歷
Painting Experience

從小時候ACG開始對繪圖感興趣畫些些仿畫，後來漸漸長大開始想自創故事，於是畫起一些同人誌，也自創了一些角色。最多的時期仍是學生時代。工作時把圖都貢獻給了公司，偶爾才會畫些塗鴉，或是跟閃光SEN合力完成一張圖之後才開始參與落實有殺比較完整的完稿。的山海經才開始了有較完整的完稿。

春虎娘／跟SEN一起完成的春虎娘，原本是他丟棄不要的草圖，被我撿起來畫完了。 　　　　　　　　　　　　　　　　　　　　　　虎年裝／虎年到，我家女兒也穿上了虎的裝扮。

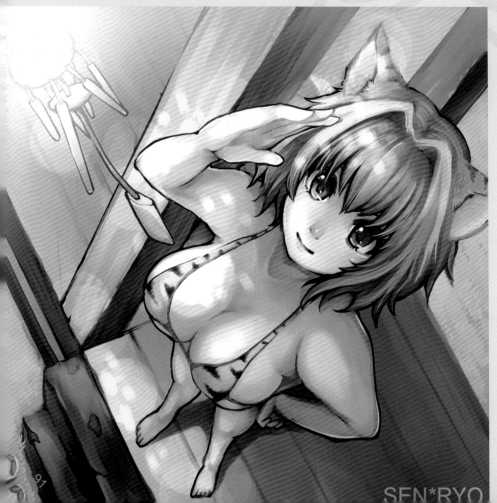

女巫／跟SEN一起完成的女巫圖，他在圖聊畫的線稿，我使用SAI完稿。

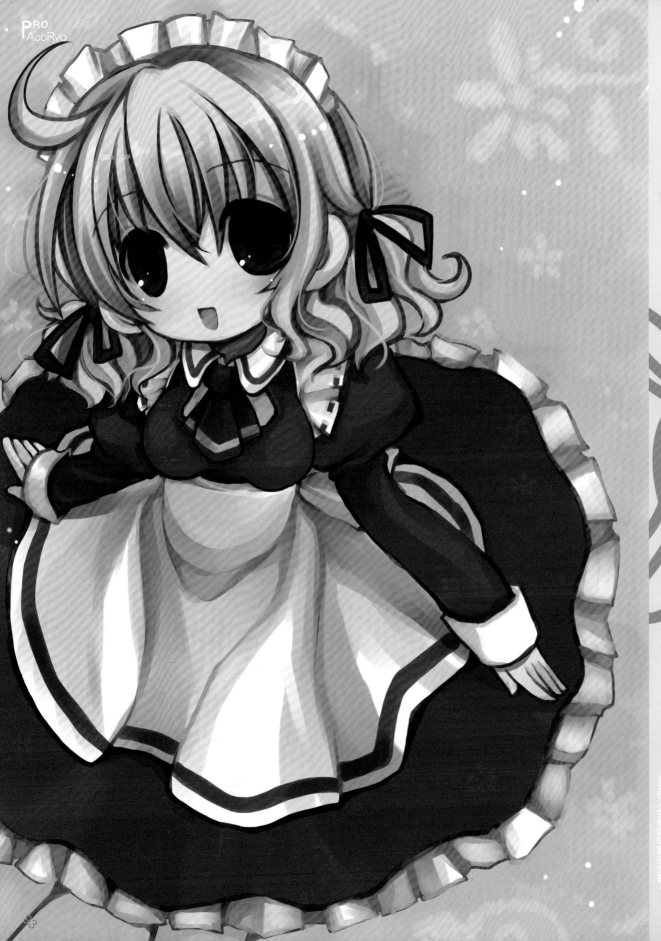

PRo
AcoRyo

AcoRyo!

Dark Maya
Professional

Profile

Contact
darkmaya1@hotmail.com

Blog
http://blog.yam.com/darkmaya

個人簡介

現為建築系學生。

畫圖主要以女性角色為主，從蘿莉一路畫到御姊角色，同時也喜愛繪製獸耳娘、人外娘等類型的角色，比較苦惱的是身為特攝迷，卻不擅長設計自創的特攝英雄。

我喜歡畫裸露的肌膚，卻不想只是情色的裸露，我想讓裸露成為我表達美感的方法，而不是吸引人的手段，現在則想挑戰各種不同的構圖與主題。

94

魔璃／自選畫集的封面與內頁／其主題純粹是表達我對魔璃的愛，而我僅僅是用自己的全力去詮釋我所愛的魔璃這個角色。

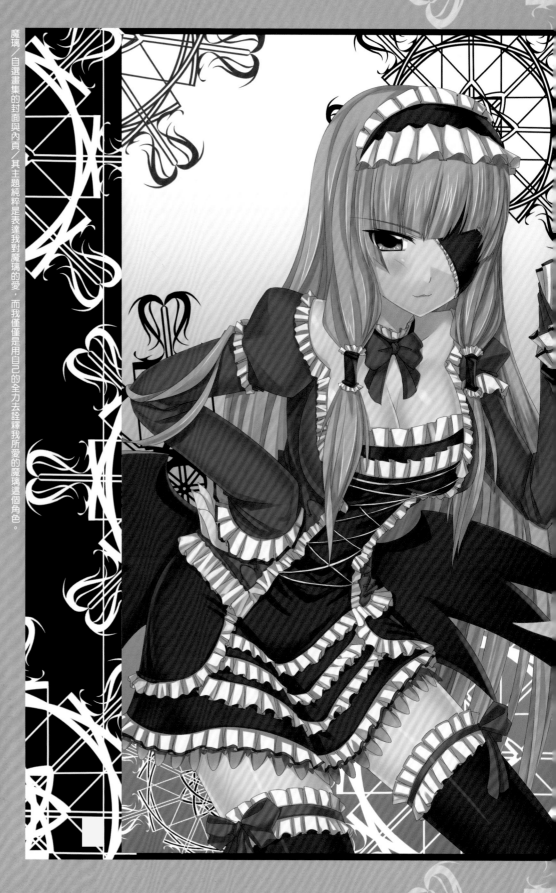

Zoom Out

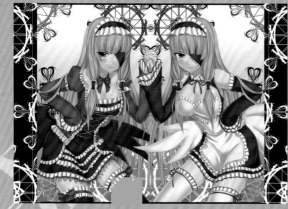

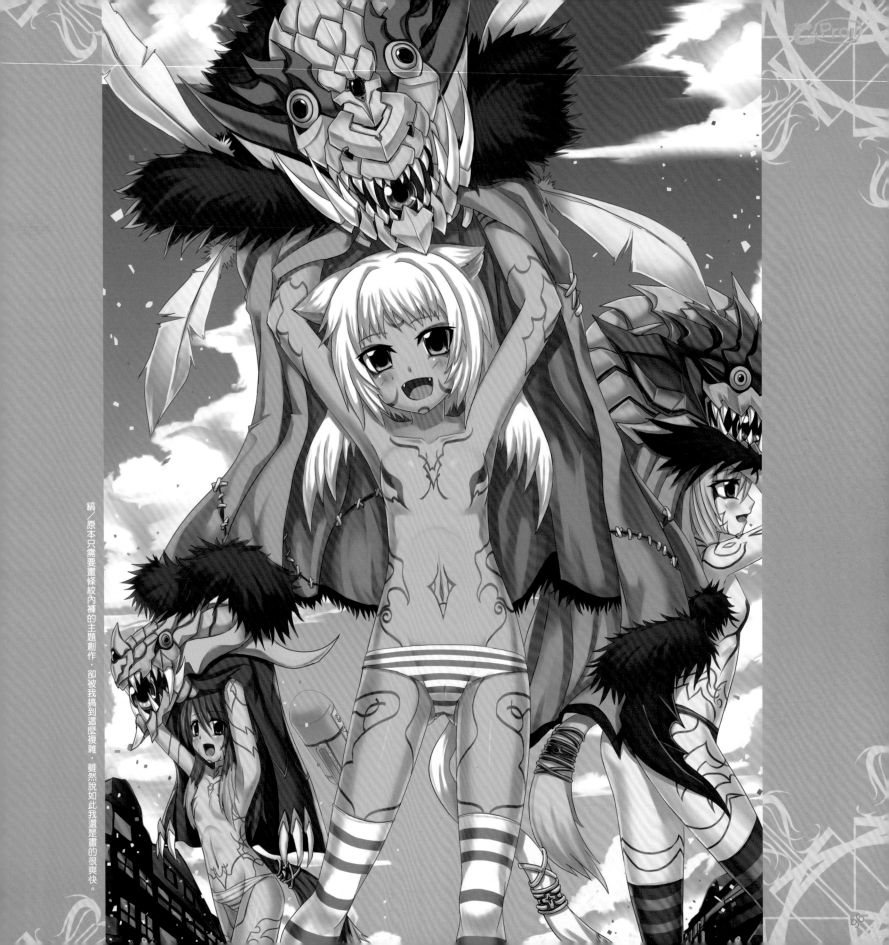

黑岩／表達自己眼中所看到的黑岩，算是挑戰看看自己的能耐。

植物娘／我覺得畫人外娘是一種樂趣，小時候喜歡畫怪獸，現在則是美少女，
而人外娘則能滿足我這兩樣喜好。

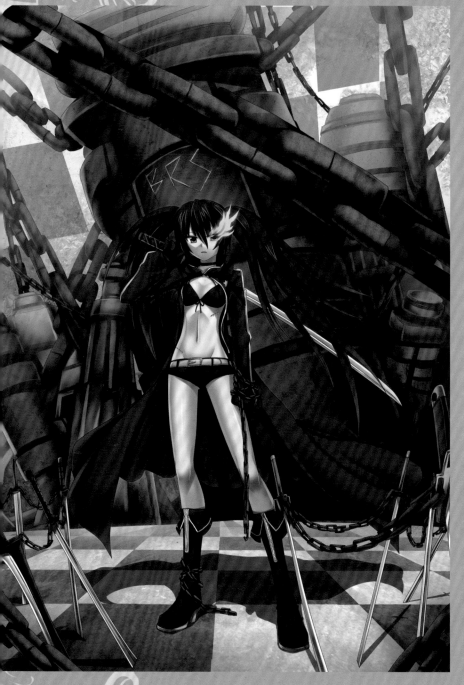

桃兒卡卡／人外娘、褐色膚色，滿滿我所愛的萌要素的角色。

Painting Experience

<div>

繪圖經歷

從小就喜歡畫圖，從戰士、怪獸等陽剛奇幻風一路畫到現在美少女萌系風格，這種轉變連我自己都嚇一跳。

電腦繪圖資歷約5、6年，也是接觸網路世界之後才開始學習電繪，在這之前連骨架都不會打呢～經過不斷的重覆失敗與再學習、再畫再練習，過了這幾年的磨練才有現在的成績。

2010首次發售了個人自選畫集（同人誌），未來預計一年發售一本個人自選畫集。現為寶石星球外包繪師。

</div>

魔璃與艾琳／也是因為愛而畫，也是從此開始主動去挑戰背景。

http://blog.yam.com/darkmail

darkmaya

Ladies and Zombie／殭屍片中賣肉的一定是必死的路人，但是我想轉個想法畫畫看。

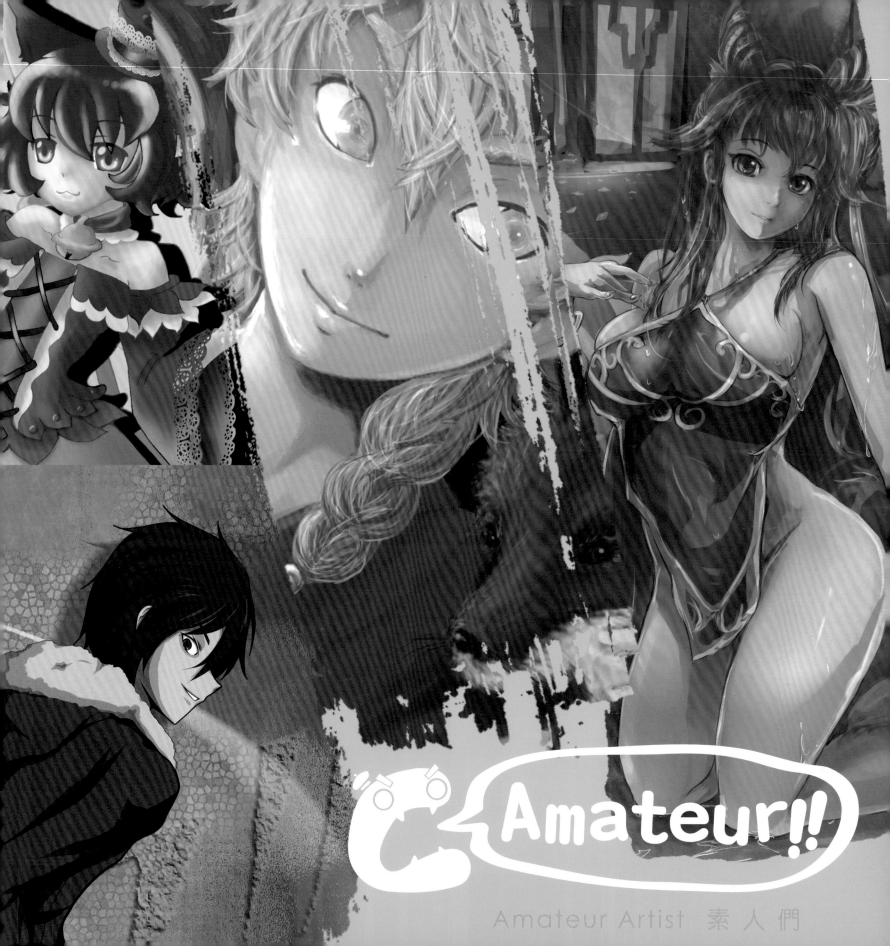

Amateur!!

Cmaz!! 徵稿活動 開始啦!!

臺灣同人極限誌

Cmaz以建立CG創作發表平台為宗旨，除了專業繪師及學校社團之外，也將開啟最新單元，讓讀者的作品也能夠在Cmaz刊登，搭建出最大的插畫家舞台，創造出繪師、學校與素人一齊作畫的藝術殿堂。

投稿須知：

1. 您所投稿之作品，不限原創或是二次創作。
2. 投稿之作品必須附有作品名稱、創作理念，並附有個人簡介，其中包含您的姓名、電話、e-mail及地址。
3. 風格或主題不限。
4. 作品尺寸不限，格式不限，稿件請存成300dpi。
5. 作者必須遵守本徵稿啟事之所有條款。

版權歸屬：

1. 作者必須是作品之合法著作權人，且同意將作品發表於Cmaz。
2. 作者投稿至Cmaz之作品，本繪圖誌保留其編輯使用權。

投稿方式：

① 將作品及報名表燒至光碟內，標上您的姓名及作品名稱，寄至：威智創意行銷有限公司106 台北郵局第57-115號信箱。

② 透過FTP上傳，於網址輸入空格中鍵入ftp://220.132.135.238:55 帳號：wuser 密碼：123456

快快參加 投稿吧！

如有任何疑問請寄e-mail：wizcmaz@gmail.com或到Cmaz部落格：www.wretch.cc/blog/cmaz留言，我們會給予您所需要的協助，謝謝您的參與！

台北海洋技術學院
ACG動漫社

Taipei College of Maritim Technolog -Anime Comic Game

月犽貓／肚子黑娃娃。

月犽貓／魔術貓。

米提包／出外中。

BY提米包.2010.02

米提包／暴力份子出沒。

BY・提米包・2010.02

月犽貓／噪音汙染。

月犽貓／18禁勿入。

社團簡介

我們目前是以CosPlay以及動漫舞蹈為主的動漫社團，如：涼工春日ED、初音ミク、最強バレバレド、星間飛行、やらないが等動漫舞蹈，如NICONICO網一樣的CosPlay跳舞團體，社團就像家一樣，大家都是在社團裡分享各自的動漫領域，遊戲、動畫、漫畫、小說以及CosPlay都有研究社員在擔任，使活動可以不斷更新，讓動漫人不再是御宅對外封閉，而是對外公開積極表現自己的興趣，創造快樂的動漫社。

社長及幹部的話

社長：這次感謝WIZ以及台北海洋技術學院可以讓我們參加本次活動，我們雖然是以COSPLAY為主，但是繪畫還是不輸人得哦！請大家多來與台北海院動漫社做聯誼吧。

最新活動

4月24日～4月25日PF14 我們要以個人攤位擺攤哦～販賣商品以自創圖片、周邊商品（別針、告示貼紙）等，請大家多來參觀我們的攤位哦。

世新大學

世新動漫社
Shih Hsin University -Shih Hsin ACG Club

阿飄／同人創作。

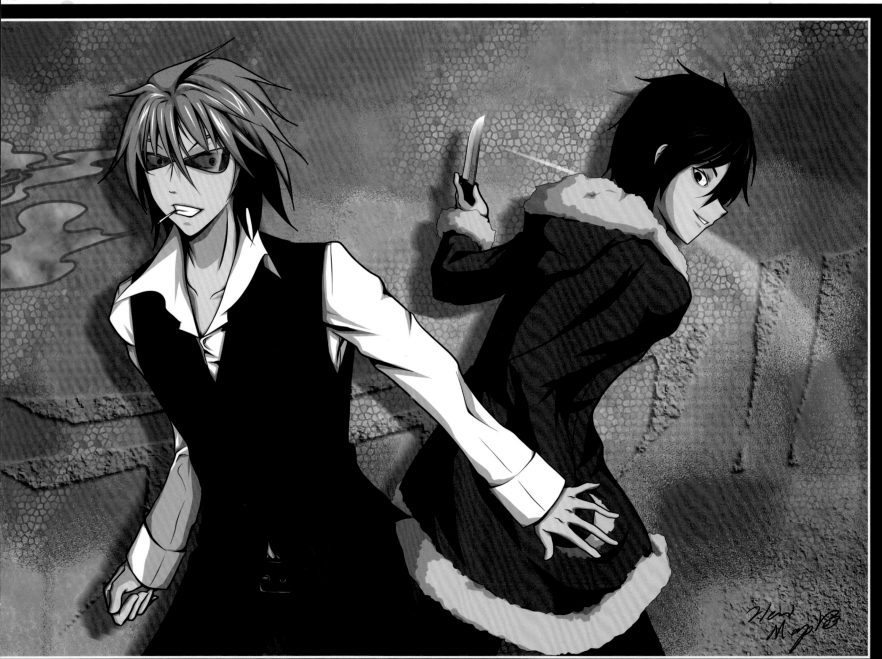

阿飄／同人創作。

阿守／自由。

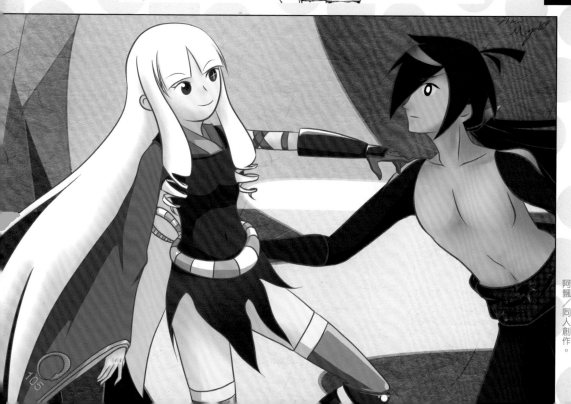

阿飄／同人創作。

社團簡介

世新大學動漫社，是個精力充沛的社團。雖然是動漫社，但是社團的營運目標一直以：在學校不要做在家裡就能做的事；為宗旨，致力於讓社團的社員可以發掘自己的無限潛能。社團偏屬於娛樂性社團，每學期有數個大型的同樂性活動，讓大家的宅力不要被局限於靜態的活動而是釋放出來，所以大家的感情都非常的好。

Cmaz讀者投稿
Amateur Artist Zone

還記得Cmaz創刊號的最後公告出本刊的素人徵稿活動嗎？為了發揮台灣同人極限誌的宗旨：建立台灣CG創作發表平台，讓它的格局更大，讓更多的作品有機會刊登，本單元如願的在第二期誕生了，包含了2個社團與9位個人作品，這樣好的開始，將會在每位畫家心中氤氳出一個未來的奇夢地。

Cait／小町曼華夢。

LDT／台灣鐵道，覓食。

小貝／貓頭鷹眼睛照亮真真好。

FEED：

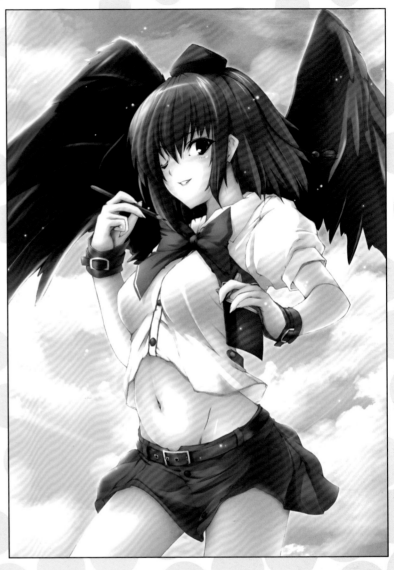

（右上）由衣.H／東方射命丸・文。
（左上）三連星／feedtacos。
（左下）天空森林／作畫練習。

Amateur

（右上）楓崎薰FCH／萬聖琪琪。
（右下）楊子新／東方奇幻。
（左下）索尼／狐狸精。

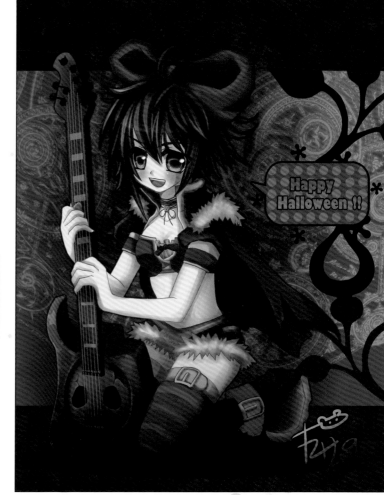

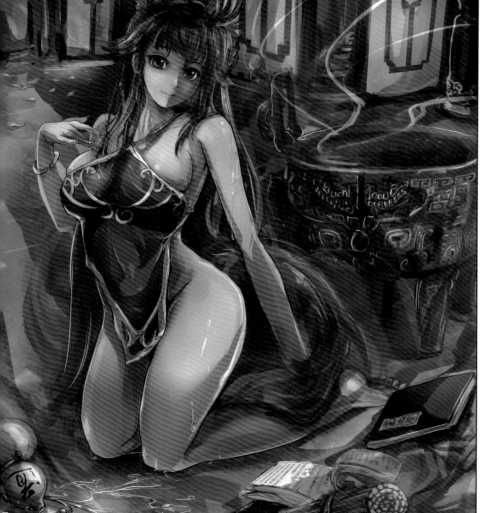

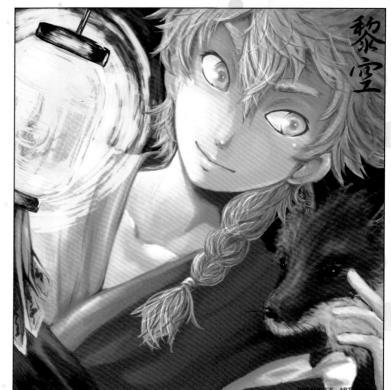

CMAZ!!
臺灣同人極限誌

ATI Fire Pro V3750 繪圖卡

vol.01 得獎公佈！

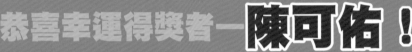

感謝各位讀者踴躍參予Cmaz創刊號讀者回函活動

創刊號超大獎 **ATI FirePro V3750**專業繪圖卡

終於從數百張回函中

抽出幸運得主了！

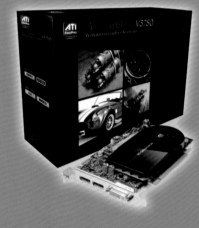

恭喜幸運得獎者一 陳可佑！

另外也從讀者回函中票選出人氣最高的前三名社團作品

恭喜他們！

1st

台北市立教育大學／陳韻璇／家族集合

2nd

東吳大學／阿喵／冬

3rd

國立政治大學／阿PO／灣娘

讓我們一起恭喜得獎者！
也請大家繼續支持學校社團喔!!

Cmaz!! 臺灣同人極限誌 徵稿比賽 刊版娘 誕生計劃!

徵稿內容：

《灼眼的夏娜》有夏娜

《涼宮春日的憂鬱》有涼宮春日

《吸血姬美夕》有美夕

《Cmaz》怎麼可以沒有Cmaz形象專屬形象大使呢？

台灣同人極限誌，需要你的創意與熱情！

趕緊參加比賽，投稿屬於你也屬於Cmaz的刊版娘吧！

優選者除了可以獲得Cmaz準備的獎金以及獎品，更可以讓你/妳所創造的角色活躍於Cmaz的刊物上喔。

Cmaz也會在下一季刊物發布這次的活動消息，無論有無得獎的作品都有機會在Cmaz的宣傳中曝光喔。

獎項與獎品：

❶ 優勝一名獲得新台幣$3000及Cmaz季刊一年份。

❷ 優選四名獲得新台幣$1000及Cmaz季刊一年份。

❸ 佳作十名獲得Cmaz季刊一年份。

投稿方式：

❶ 將作品及報名表燒至光碟內，標上您的姓名及作品名稱，寄至：
威智創意行銷有限公司106 台北郵局第57-115號信箱。

❷ 透過FTP上傳，於網址輸入空格中鍵入ftp://220.132.135.238:55
帳號：cmazrace 密碼：cmaz，
再將您的作品及報名表複製至視窗之中即可。

投稿須知：

● 您所投稿之作品，必須符合本刊物清新、活力、ACG的精神。

● 徵稿比賽起迄日期為即日起至2010/06/30投稿之作品名稱為「Cmaz刊版娘__人物名字__作者姓名」，並且填寫【Cmaz台灣同人極限誌徵稿比賽--刊版娘誕生計劃】報名表。

● 作品尺寸為A4，稿件請存成300dpi、CMYK、保留線稿圖層之PSD檔、PDF檔或TIFF檔。

● 人物、配件、背景採自由發揮，本次活動評分標準為技巧30%、人物形象40%、人物辨識度30%

● 投稿人必須是作品之合法著作權人。

● 作者必須遵守本徵稿啟示所有條款。

版權歸屬：

● 作者必須是作品之合法著作權人，且同意將作品發表於Cmaz。

● 參加者同意其參選作品之著作權不得轉售與Cmaz以外任何第三者，Cmaz編輯團隊保留編輯及重製權力，但原作者仍保有作品公開發表及使用權。

● 以上條款於Cmaz刊登後適用。

快翻到下一頁 **報名吧！**

如有任何疑問請寄e-mail：wizcmaz@gmail.com或到Cmaz部落格：www.wretch.cc/blog/cmaz留言，或撥(02)7718-5178，我們會給予您所需要的協助，謝謝您的參與！

【Cmaz台灣同人極限誌插稿比賽--看板娘「希魅子」誕生計劃】報名表

作 者 姓 名		□個人　□工作室　□團體　□公司
插畫風格／特色	□動漫　□潮流　□綜合　□其他	□塗鴉　□油畫　□素描
		相關資歷　□水彩　□白爛　□寫實　□奇幻　□國畫　□拼貼
聯絡電話	（日）　　　　　（晚）	手　機
電子信箱		
地　址		
網站／部落格		
得獎/出版/展覽經歷		
相關創作簡歷		
競賽作品理念說明（100字內）		

將作品及報名表燒至光碟內，標上您的姓名及作品名稱，寄至：「威智創意行銷有限公司 106台北郵局第57-115號信箱」
或透過FTP上傳您的作品及報名表，於網址輸入空格中鍵入ftp://220.132.135.238:55　帳號：cmazrace　密碼：cmaz。
為保護個人資料安全，請務必將報名表放入信封寄回，如有任何疑問，請與我們聯繫。
電話：02-7718-5178　e-mail：wizcmaz@gmail.com　Cmaz部落格：www.wretch.cc/blog/cmaz

請沿實線對摺

裝入信封寄發

ᑕᗰᗩᘔ‼
vol 02

報名表資料填寫完畢以後，請郵寄至以下地址：

威智創意行銷有限公司 收

106台北郵局第57-115號信箱

記得裝入信封唷～～

 季刊訂閱單

訂購人基本資料

姓　名		性　別	□男 □女
出生年月	年　　月　　日		
聯絡電話		手　機	
收件地址	□□□ （請務必填寫郵遞區號）		

學　歷：□國中以下　□高中職　□大學/大專
　　　　□研究所以上
職　業：□學　生　□資訊業　□金融業　□服務業
　　　　□傳播業　□製造業　□貿易業　□自營商
　　　　□自由業　□軍公教

訂閱資料

Cmaz訂閱壹年份總金額新台幣九百元整

統一發票開立方式：
□二聯式
□三聯式
統一編號＿＿＿＿＿＿＿＿＿＿＿＿＿＿＿＿＿＿
發票抬頭＿＿＿＿＿＿＿＿＿＿＿＿＿＿＿＿＿＿

付款方式

□ ATM轉帳　　　　□ 電匯訂閱　　　　□ 劃撥

銀行：玉山銀行 基隆路分行　　帳號：0118440027695
戶名：威智創意行銷有限公司　　銀行代號：808

＊轉帳/匯款後取得之收據，請郵寄或傳真至(02)7718-5179。

注意事項

● Cmaz一年份四期訂閱特價900元。
● 轉帳/匯款/劃撥後取得之收據，請連同訂書單郵寄或傳真至(02)7718-5179。
● 本繪圖誌為季刊，發行月份為2月、5月、8月及11月，每發行月5日前寄出，如10天後未收到當期繪圖誌，請聯繫本公司以進行補書作業。
● 為保護個人資料安全，請務必將訂書單放入信封寄回。

威智創意行銷有限公司
郵政信箱：106台北郵局第57-115號信箱
電話：(02)7718-5178　傳真：(02)7718-5179

請沿虛線剪下，謝謝您！

98.04-4.3.04

帳
號

5 0 1 4 7 4 8 8

郵 政 劃 撥 儲 金 存 款 單

收件人：

生日：西元　　　年　　　月

收件地址：

聯絡電話：

E-MAIL：

統一發票開立方式：　□二聯式　□三聯式

統一編號

發票抬頭

戶名　威智創意行銷有限公司

金額（小寫）　仟　佰　拾　萬　仟　佰　拾　元

寄款人　□他人存款　□本戶存款

通訊欄（限與本次存款有關事項）

電話

姓名

經辦局收款戳

虛線內備供機器印錄用請勿填寫

◎寄款人請注意背面說明
◎本收據由電腦印錄請勿填寫

郵政劃撥儲金存款收據

收款帳號戶名

存款金額

電腦記錄

經辦局收款戳

請沿虛線剪下，謝謝您！

vol 02

訂書單資料填寫完畢以後，請郵寄至以下地址：

威智創意行銷有限公司 收

106台北郵局第57-115號信箱

記得裝入信封唷~~

請沿虛線剪下，謝謝您！

請沿虛線剪下，謝謝您！

請寄款人注意

一、帳號、戶名及寄款人姓名、通訊處各欄請詳細填明，以免誤寄；抵付票據之存款，務請於交換前一天存入。

二、每筆存款至少須在新臺幣15元以上，且限填至元位為止。

三、倘金額塗改時請更換存款單重新填寫。

四、本存款單不得黏貼或附寄任何文件。

五、本存款金額業經電腦登帳後，不得申請撤回。

六、本存款單備供電腦影像處理，請以正楷工整書寫並請勿折疊。帳戶如需自印存款單，各欄文字及規格必須與本單完全相符。如有不符，各局應婉請寄款人更換郵局印製之存款單填寫，以利處理。

七、本存款單帳號與金額欄請以阿拉伯數字填寫。

交易代號：0501、0502現金存款　0503票據存款　2212劃撥票據託收

郵政劃撥存款收據 注意事項

一、本收據請妥為保管，以便日後查考。

二、如欲查詢存款入帳詳情時，請檢附本收據及已填之查詢函向任一郵局辦理。

三、本收據各項金額、數字係機器印製，如非機器列印或經塗改或無收款郵局收訖者無效。